ART BOOK OF
SELECTED
ILLUSTRATION
Girls *2018*

This book is work collections
focusing on "girls illustration" by 125 Japanese artists.
Please contact the artist directly for the work request.
The contact information is on the end of the book.

125名の作家による「ガールズイラスト」をテーマにした作品集です。
作品についてのご質問・お仕事のご依頼は各作家へ直接お問い合わせください。
この素晴らしい一冊が、必要としているかたの元へと届きますように・・・

INDEX

Please contact the author directly for the request of work.
作品についてのご質問・お仕事のご依頼は各作家へ直接お問い合わせください。

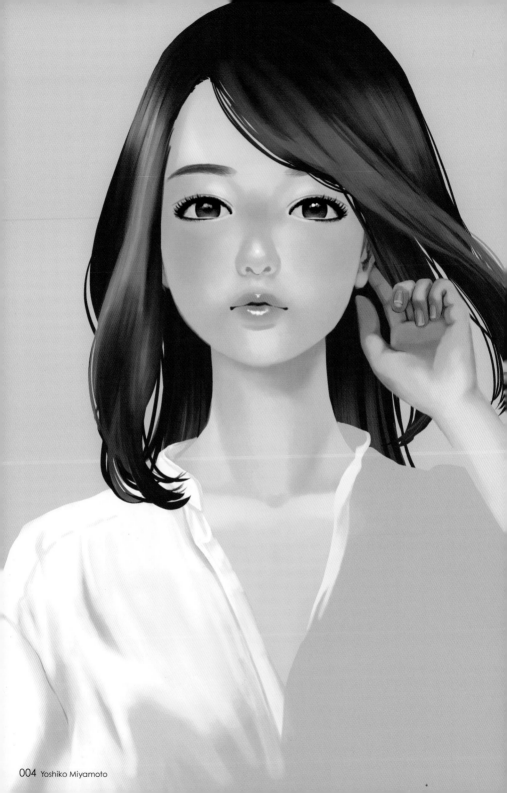

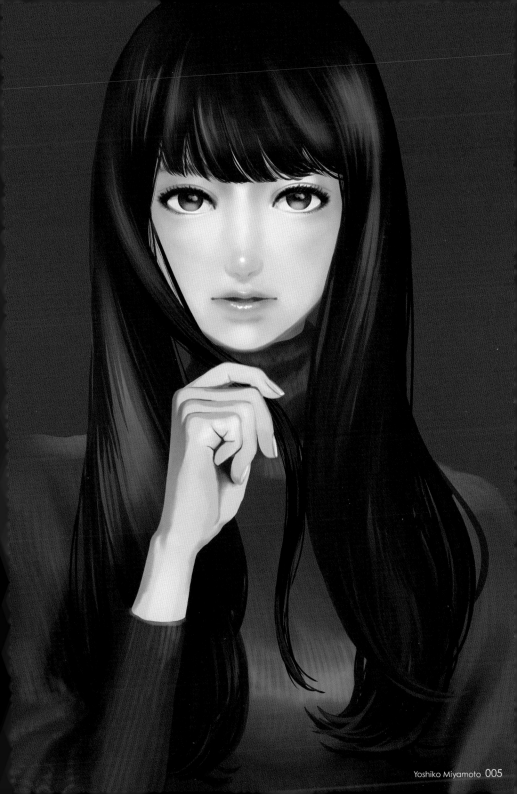

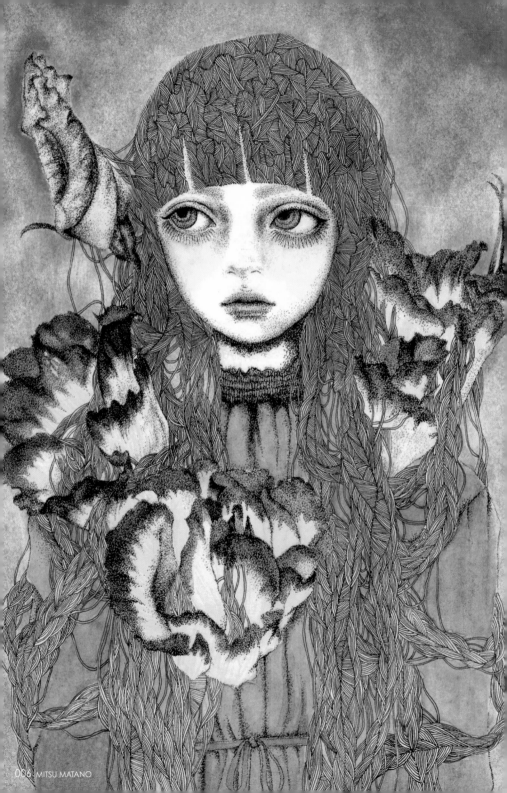

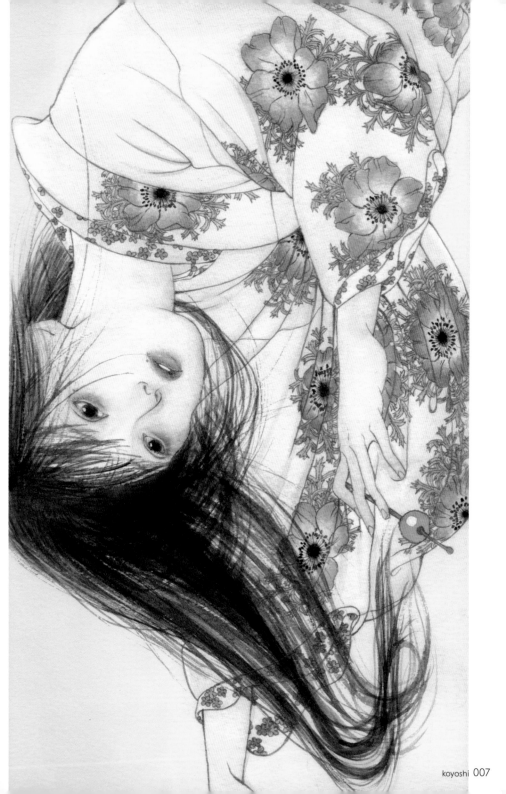

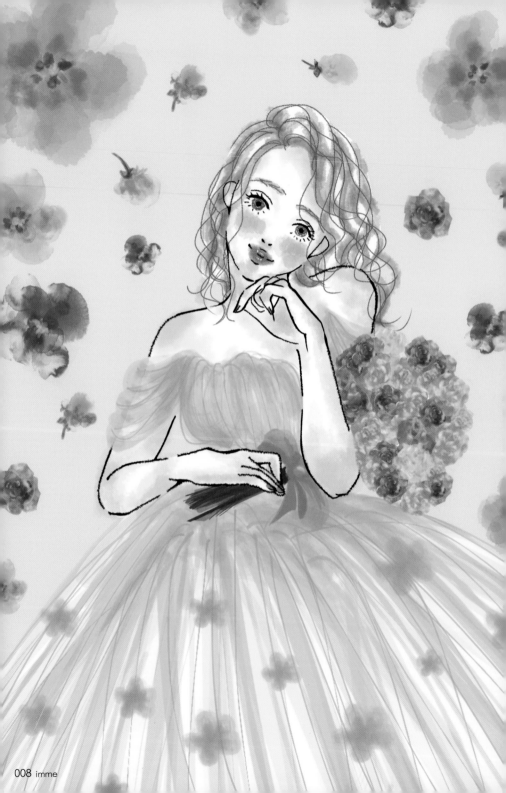

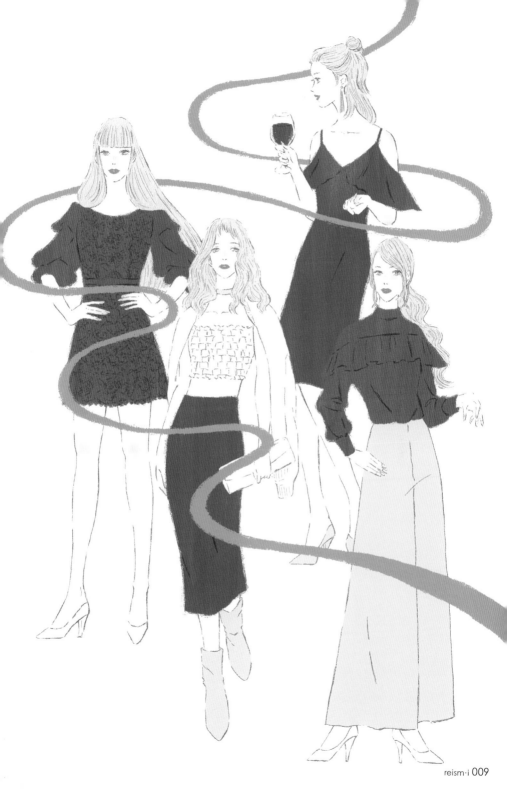

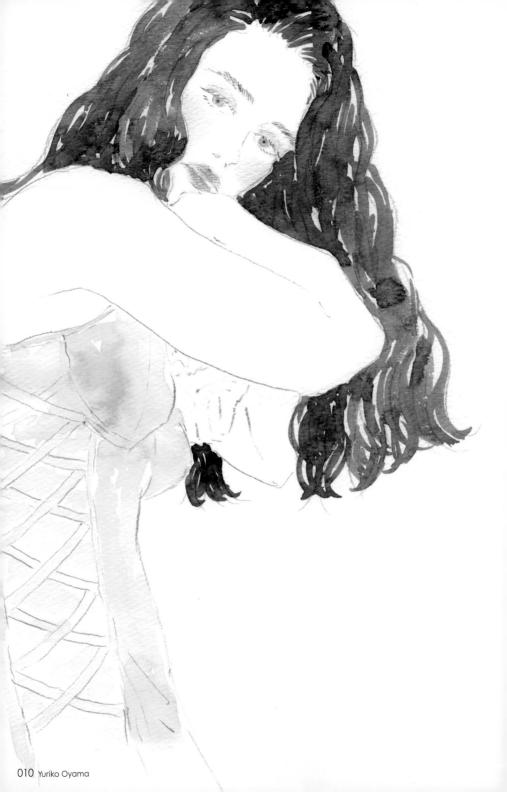

010 Yuriko Oyama

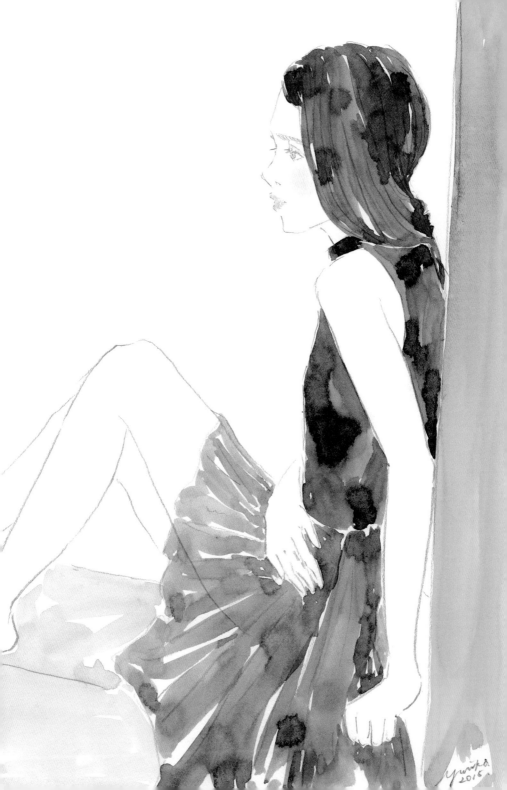

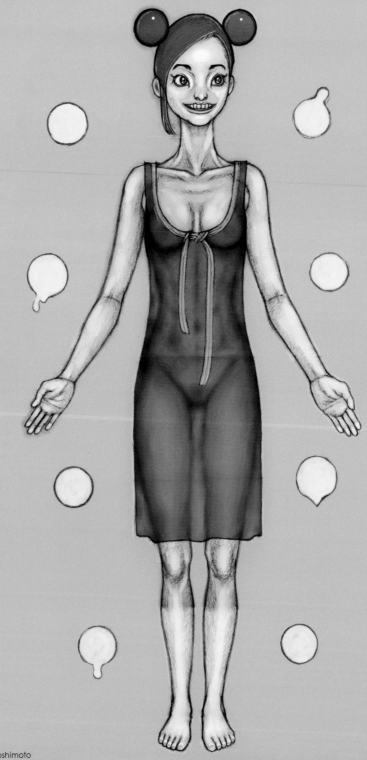

hajime yoshimoto

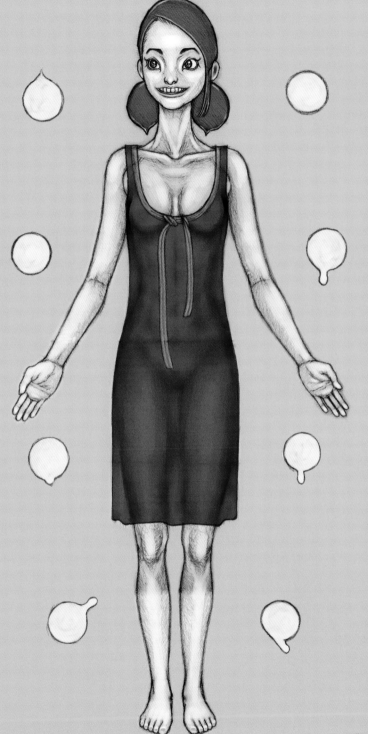

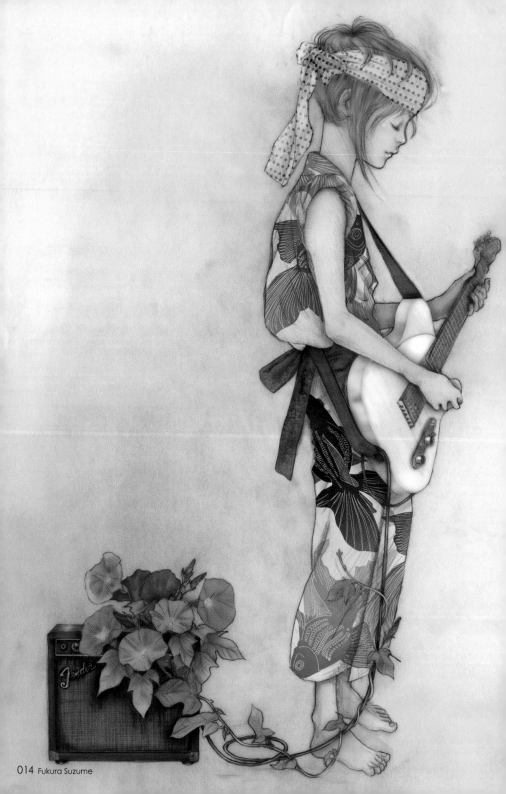

014 Fukura Suzume

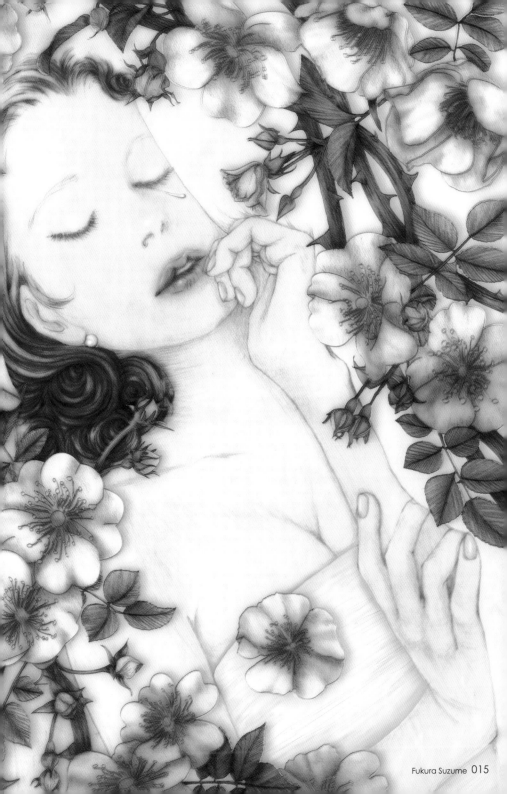

Fukura Suzume 015

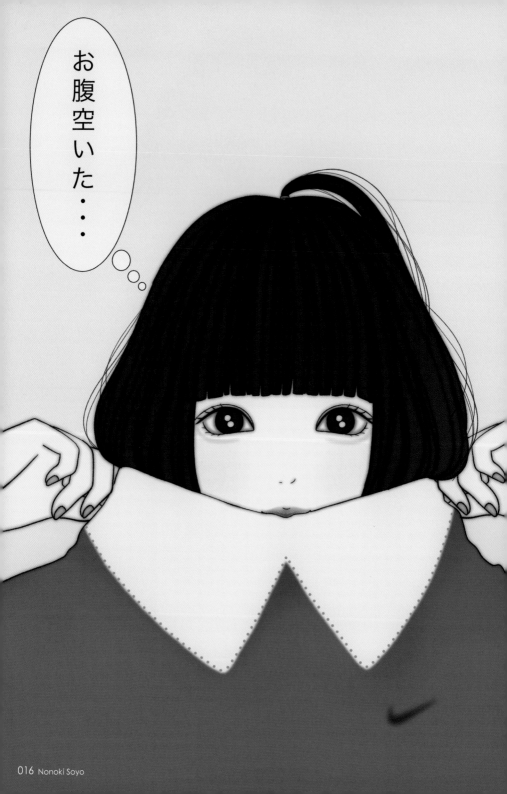

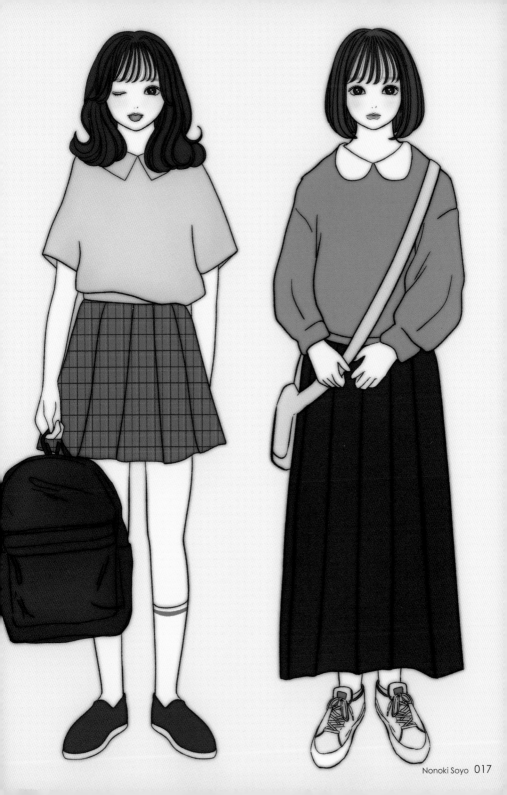

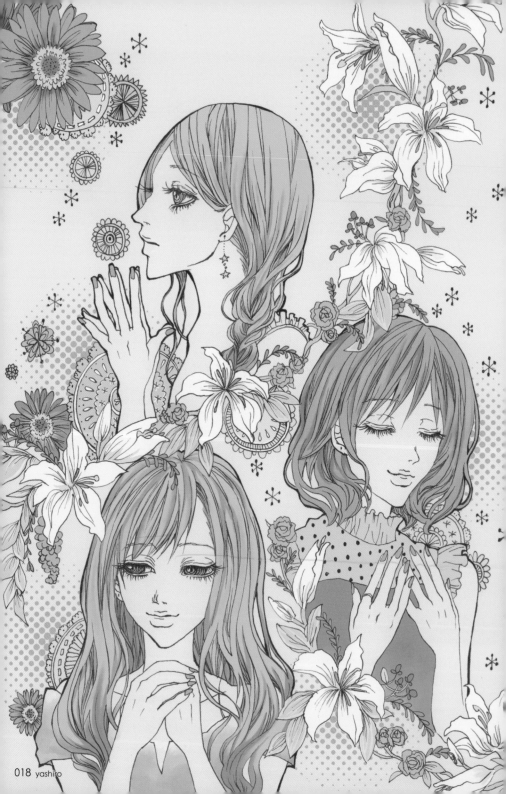

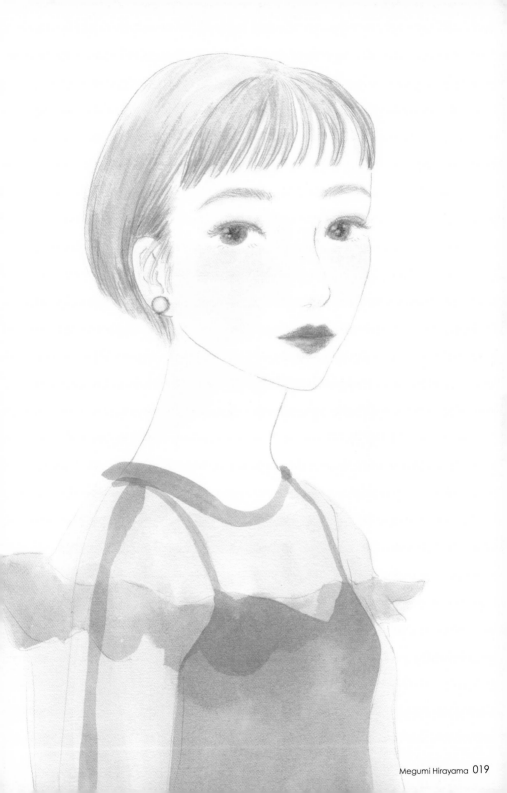

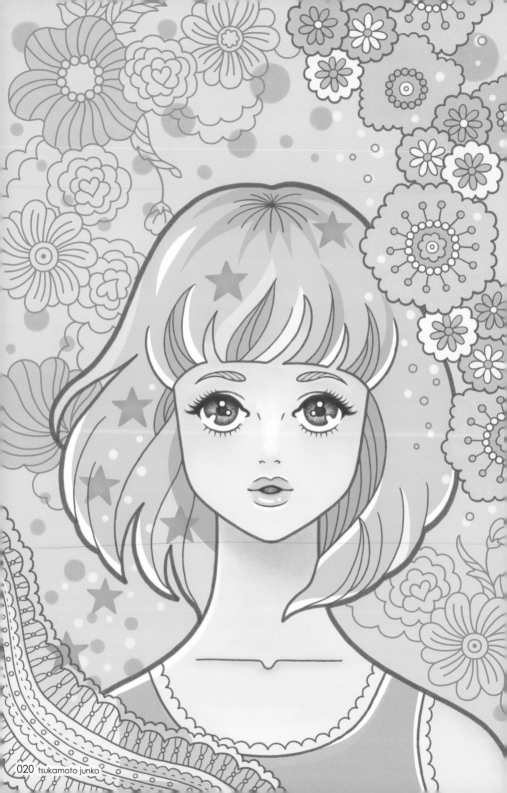

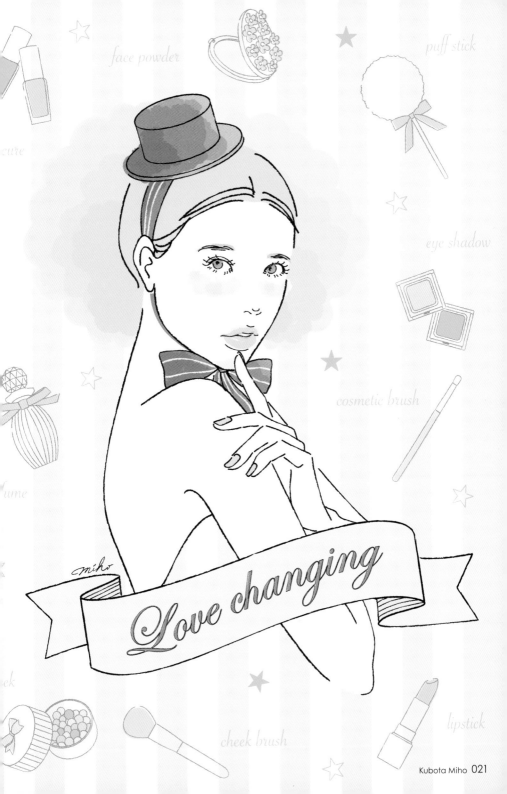

face powder

puff stick

eye shadow

cosmetic brush

Love changing

cheek brush

lipstick

Kubota Miho 021

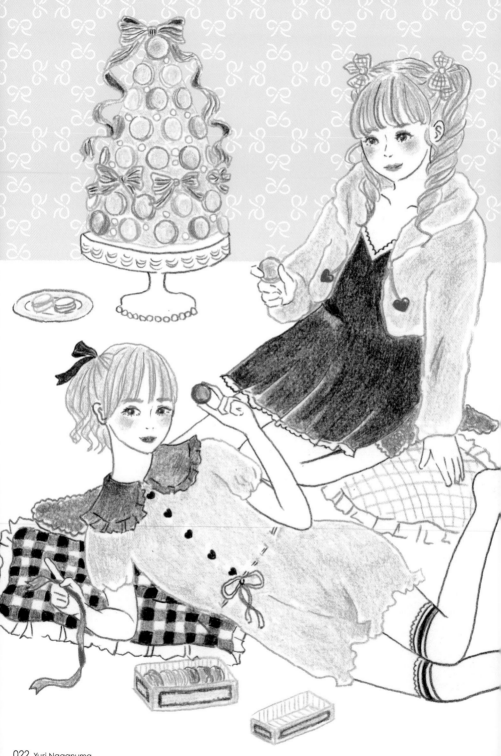

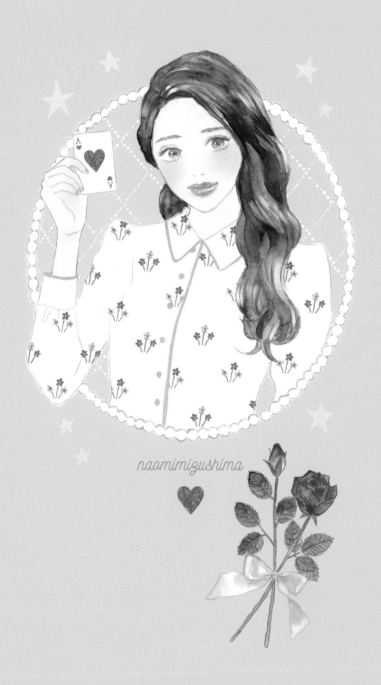

naomimizushima

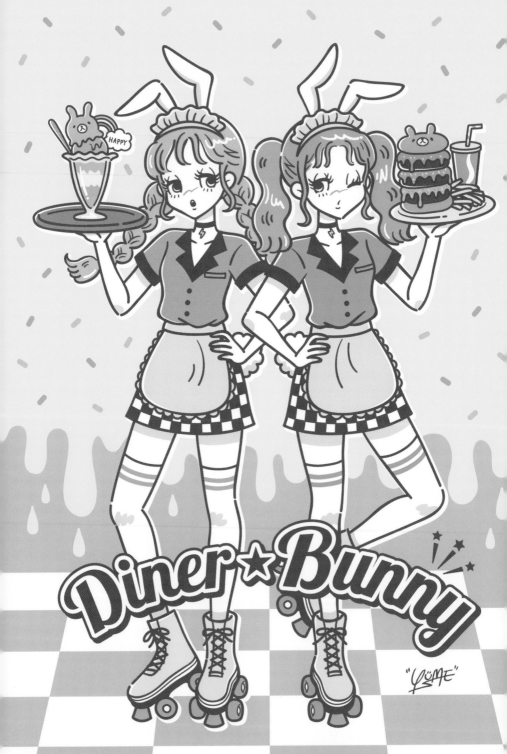

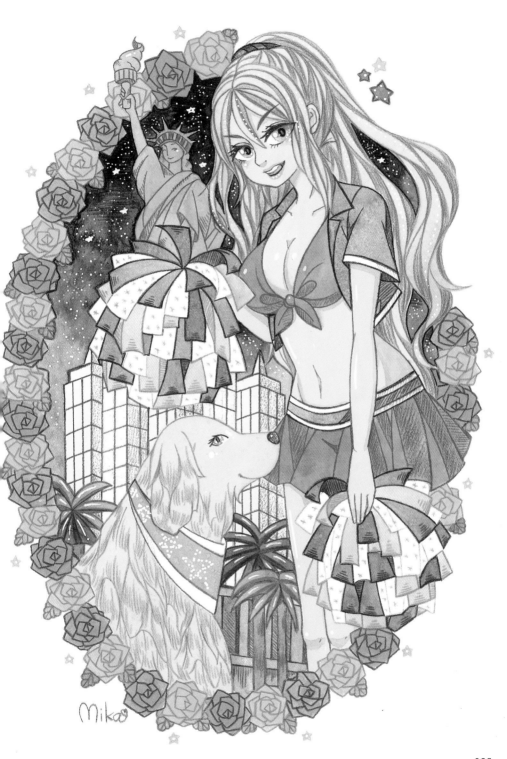

Mika Yanagisawa 025

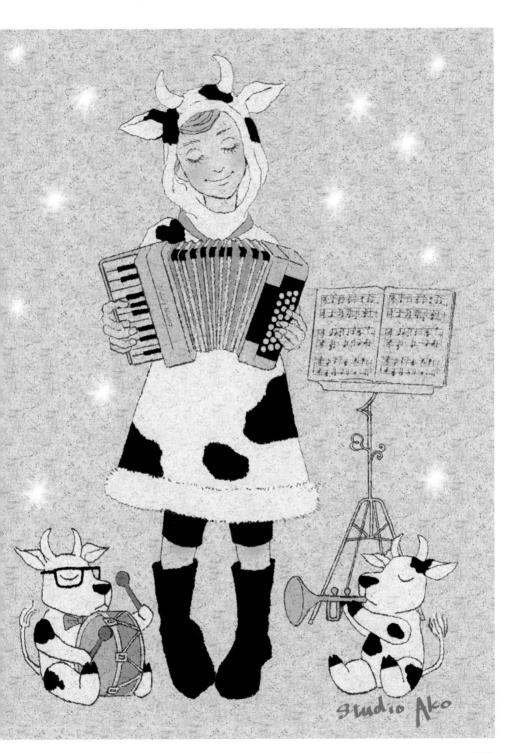

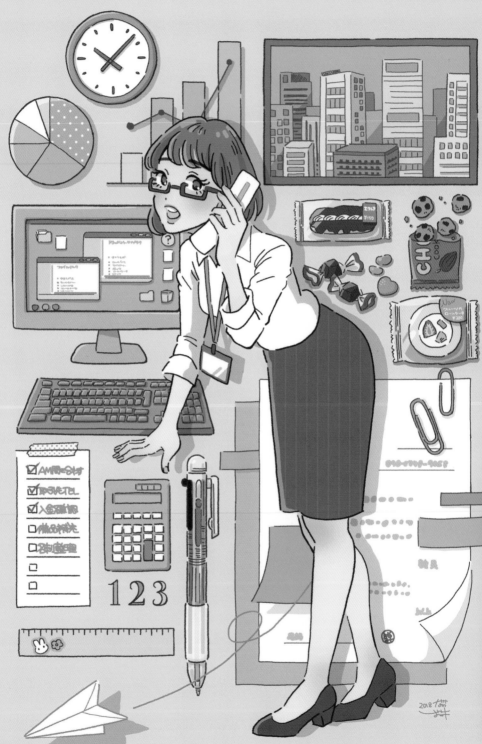

NAOKO SHIOMI

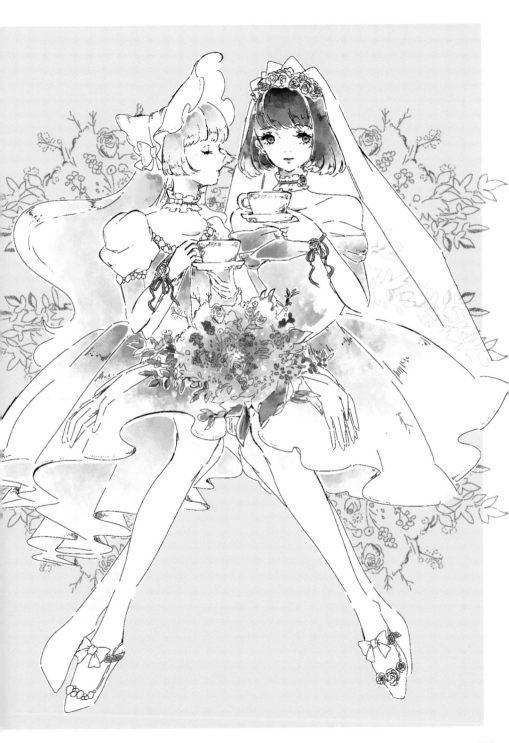

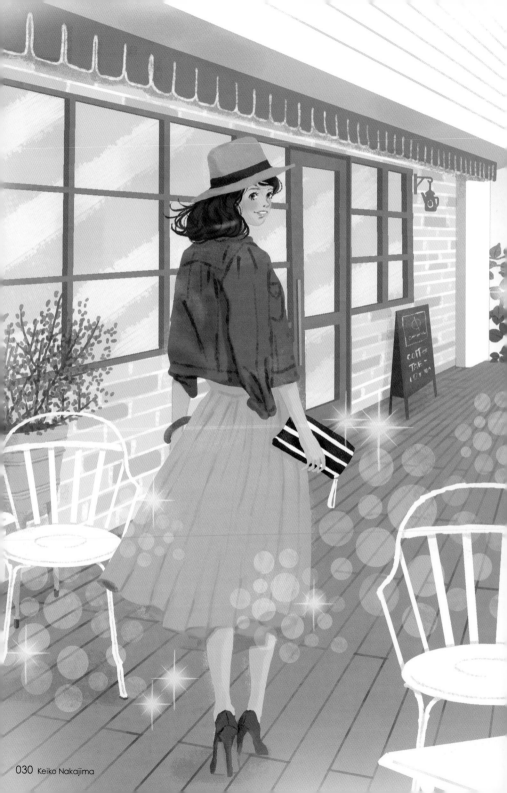

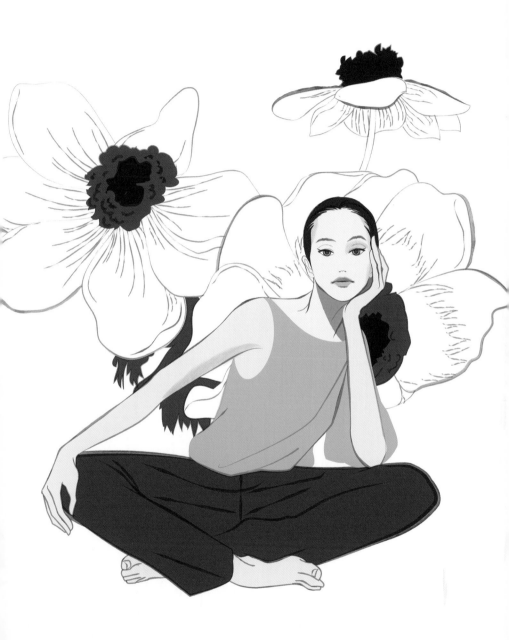

nori 031

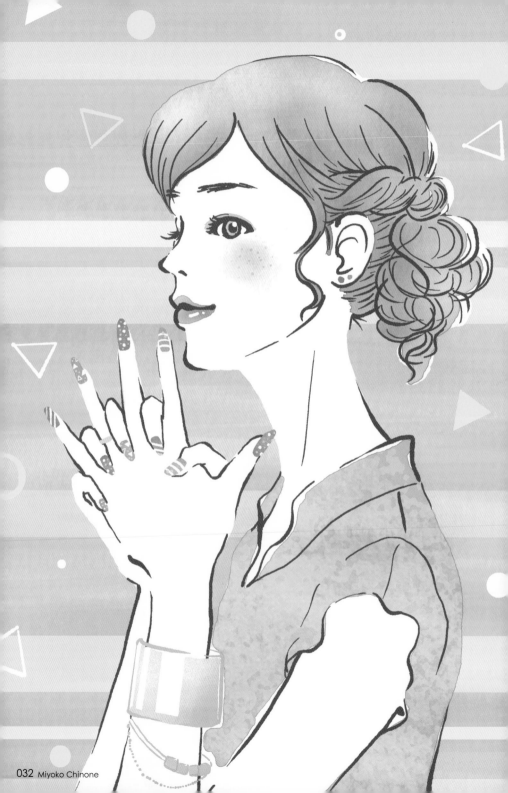

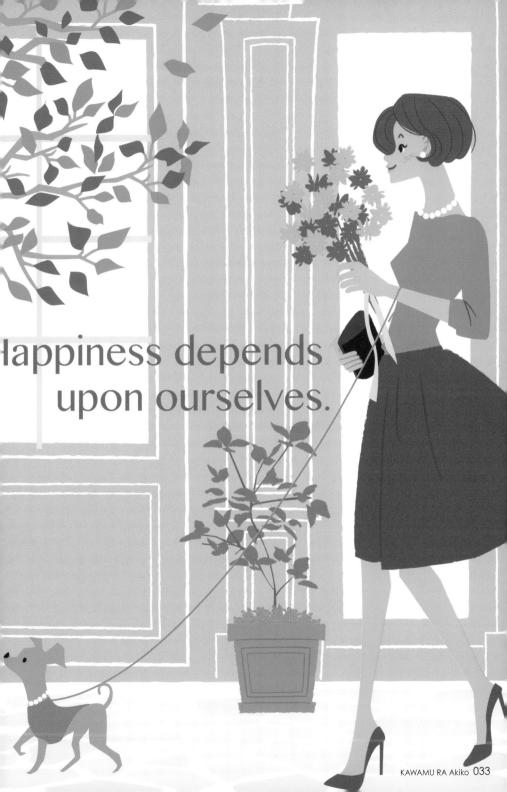

Happiness depends upon ourselves.

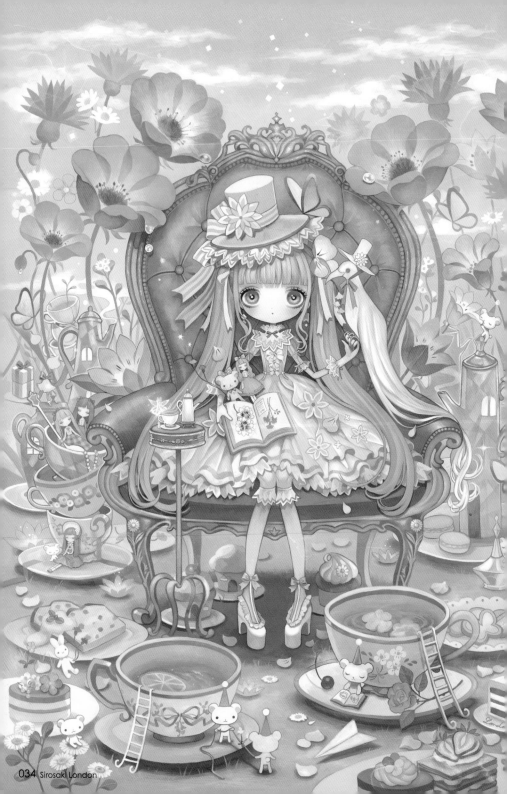

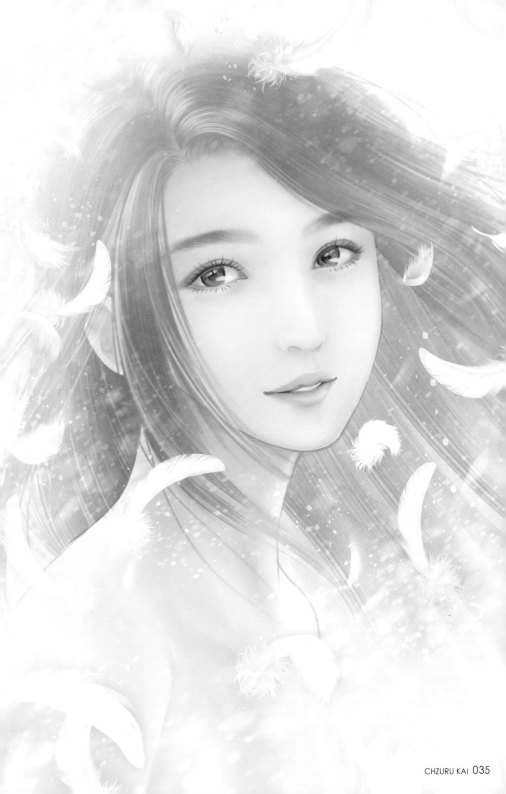

kei saito.

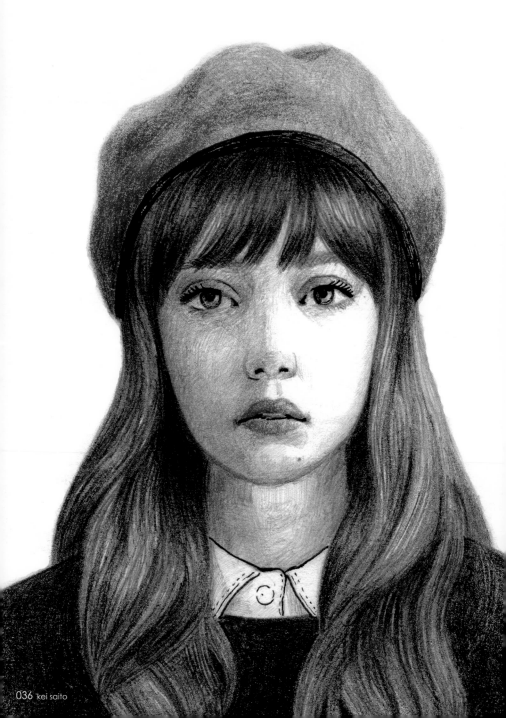

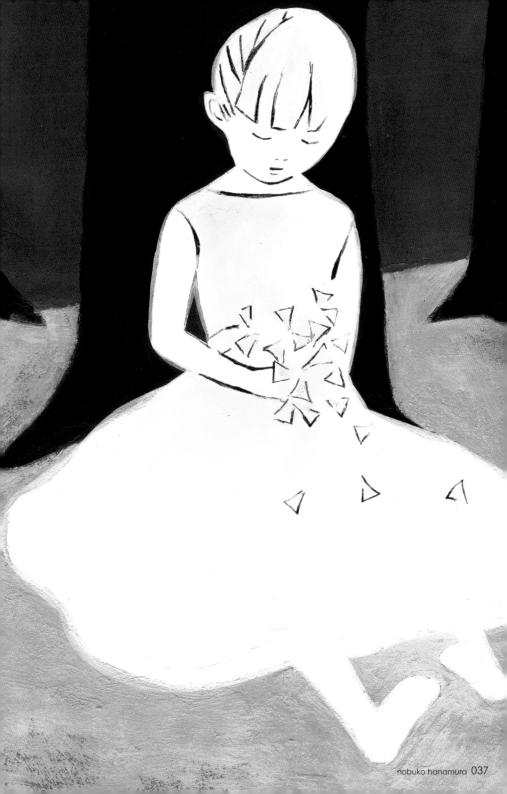

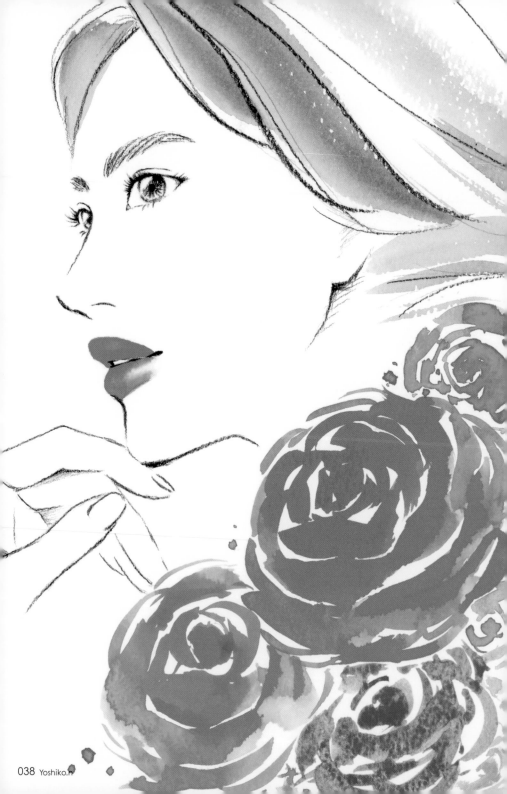

Yoshiko.h

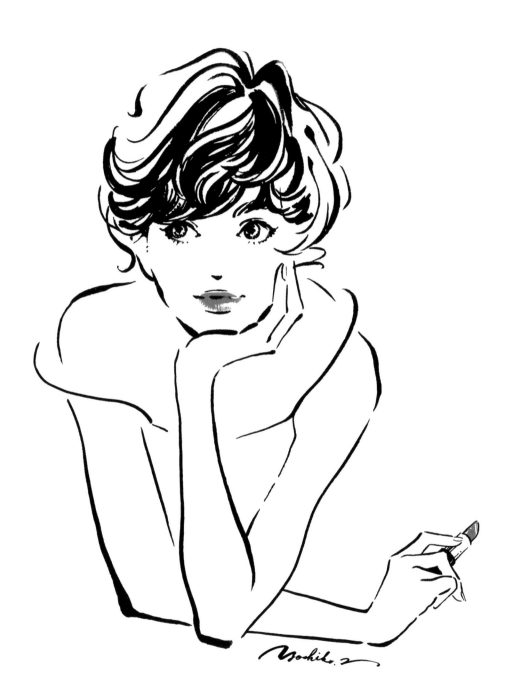

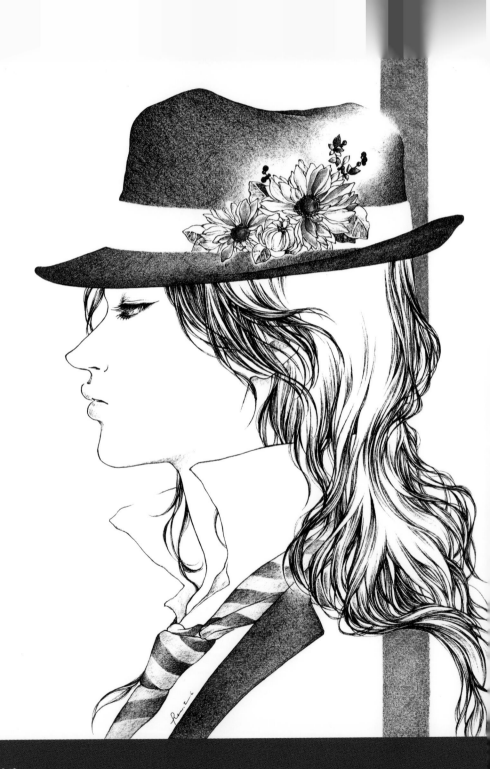

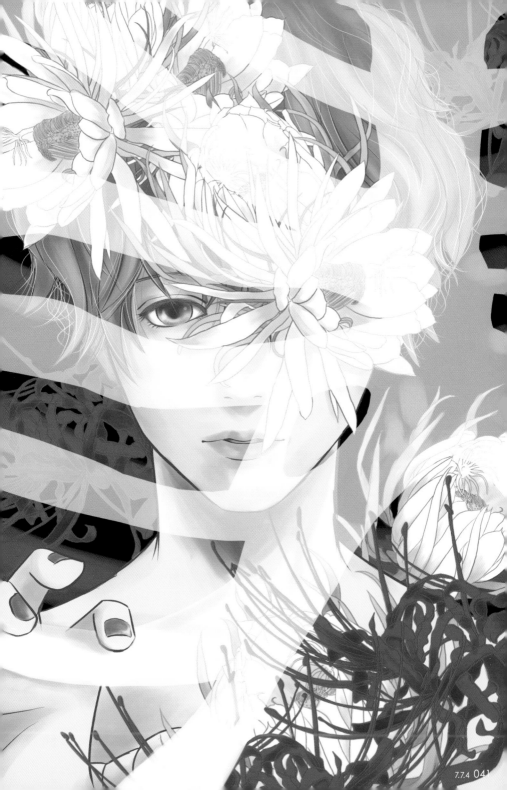

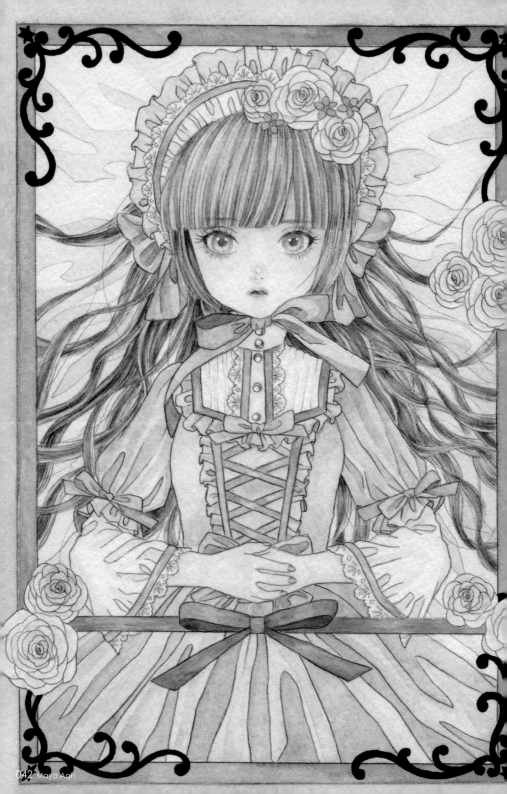

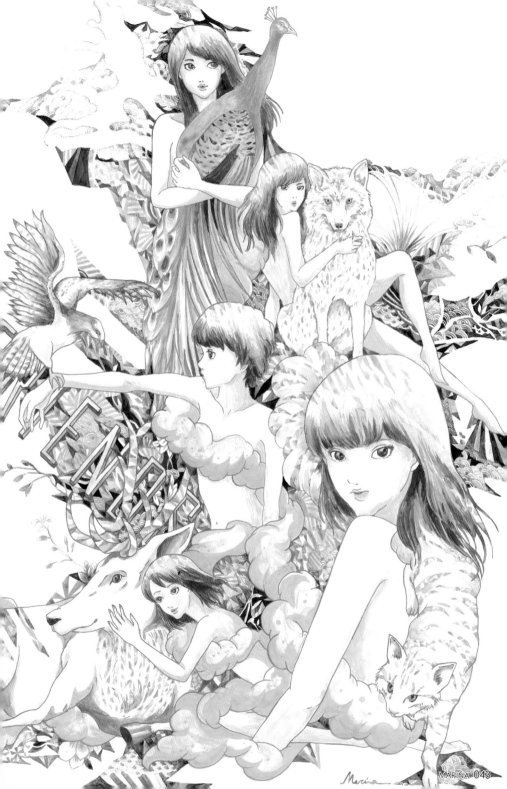

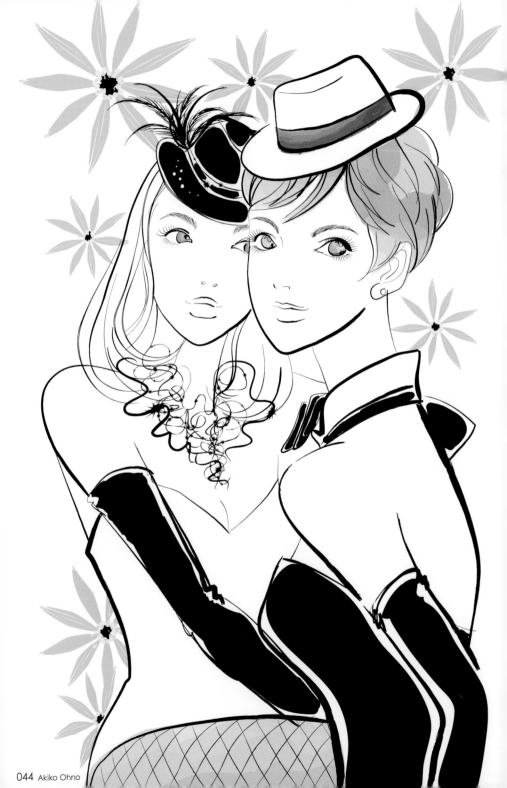

Rina Okukawa

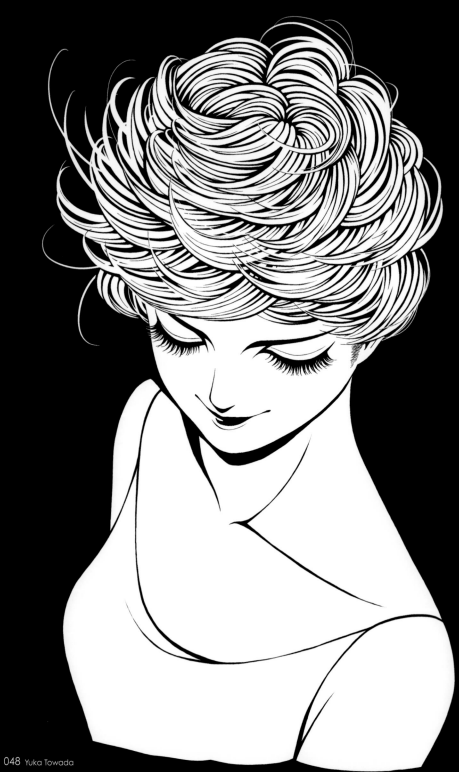

Yuka Towada

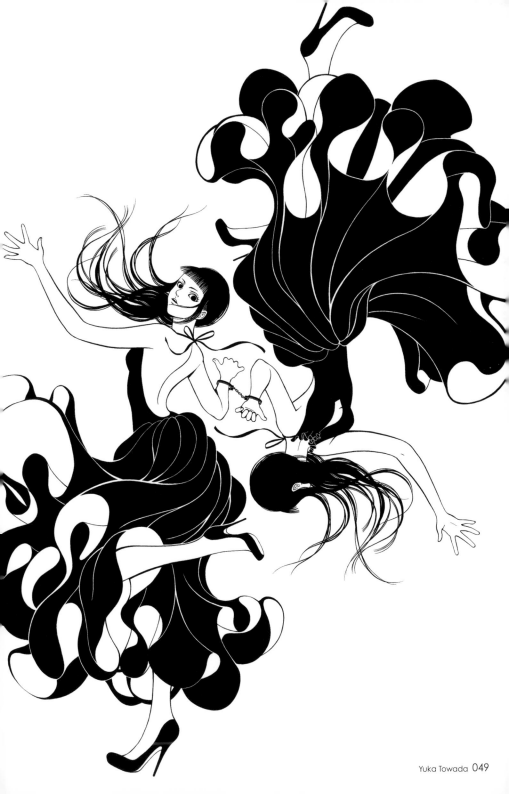

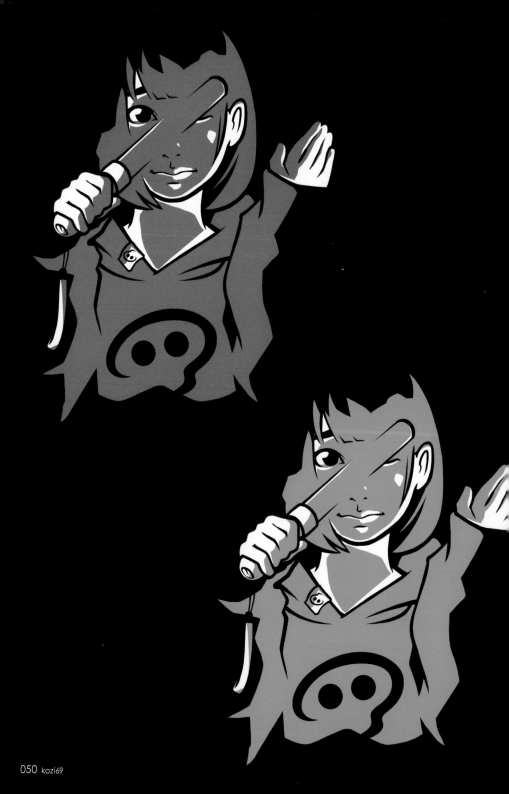

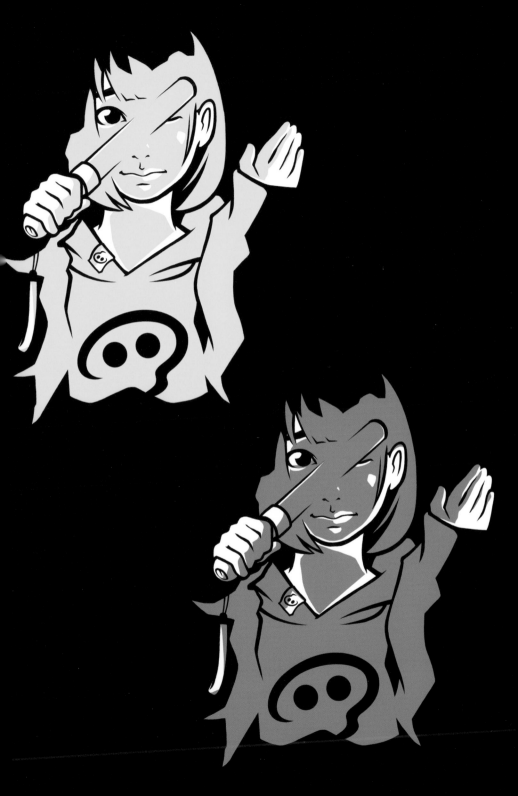

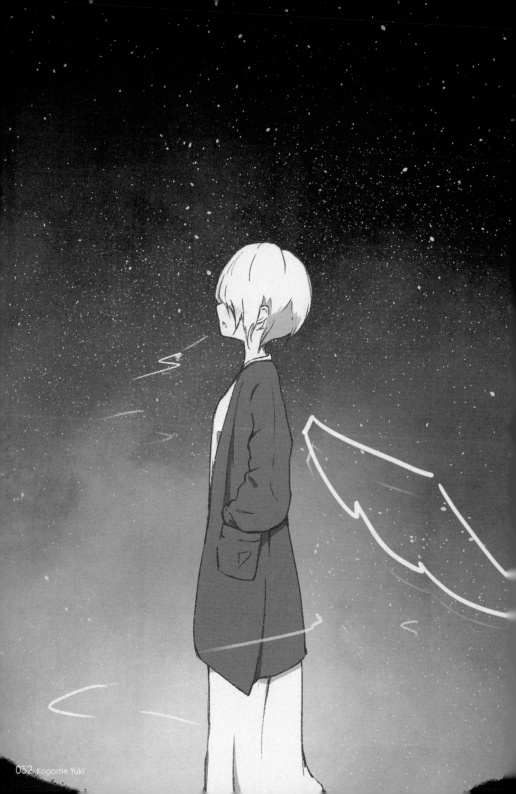

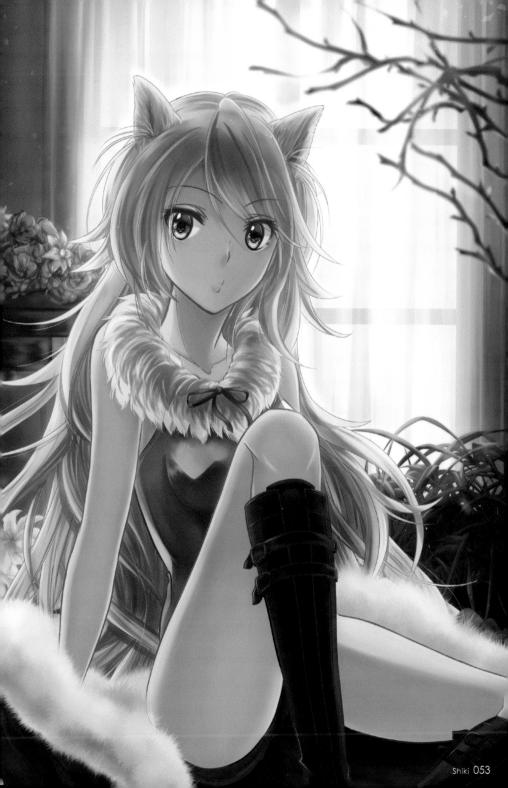

Shiki 053

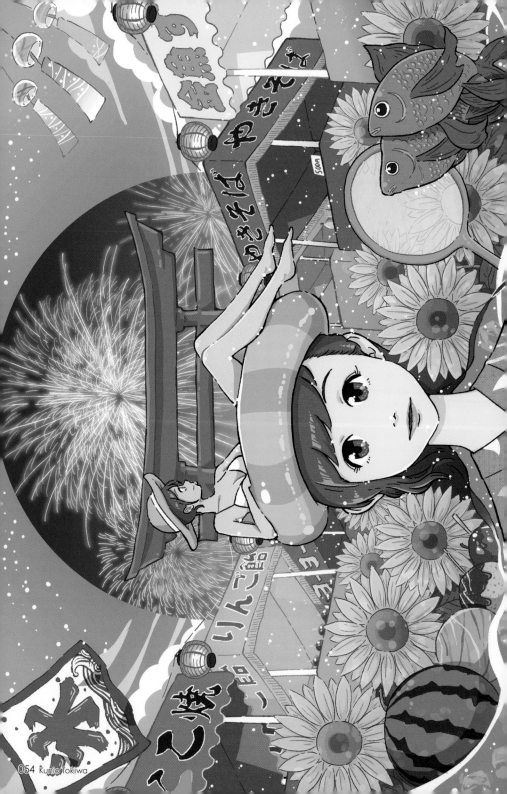

054 Kunio Tokiwa

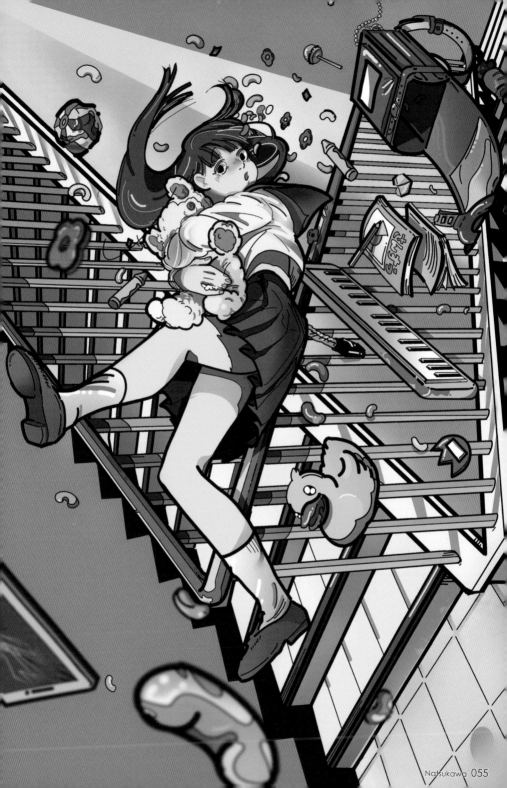

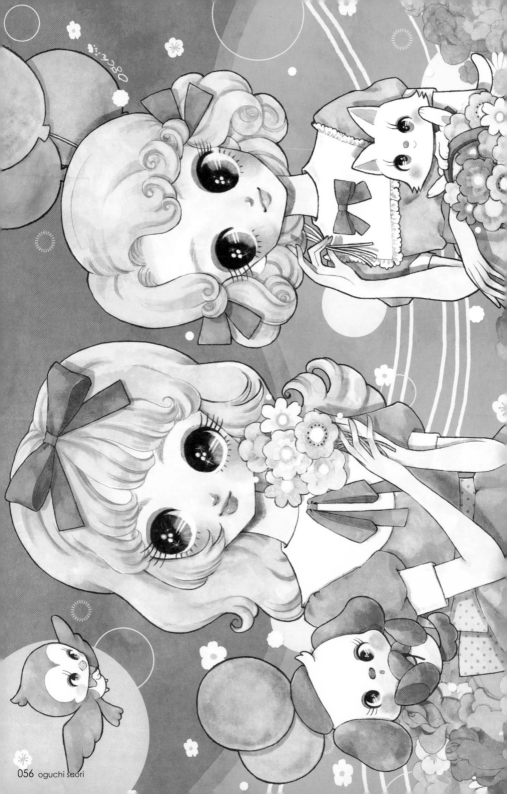

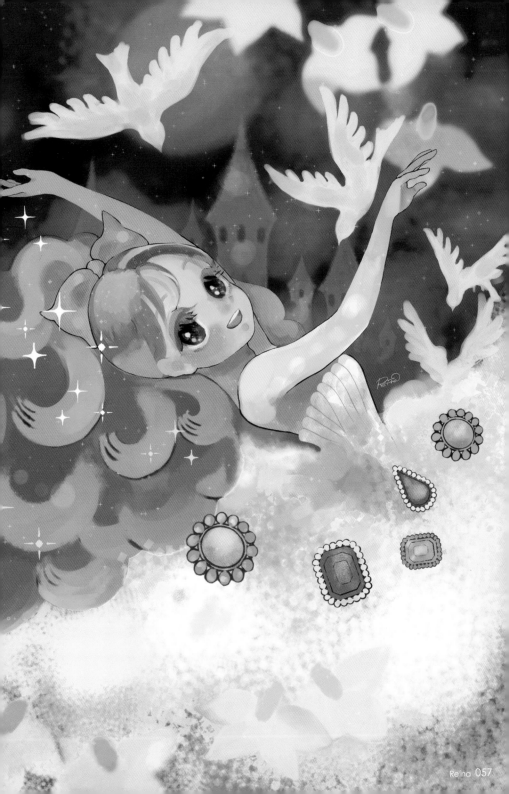

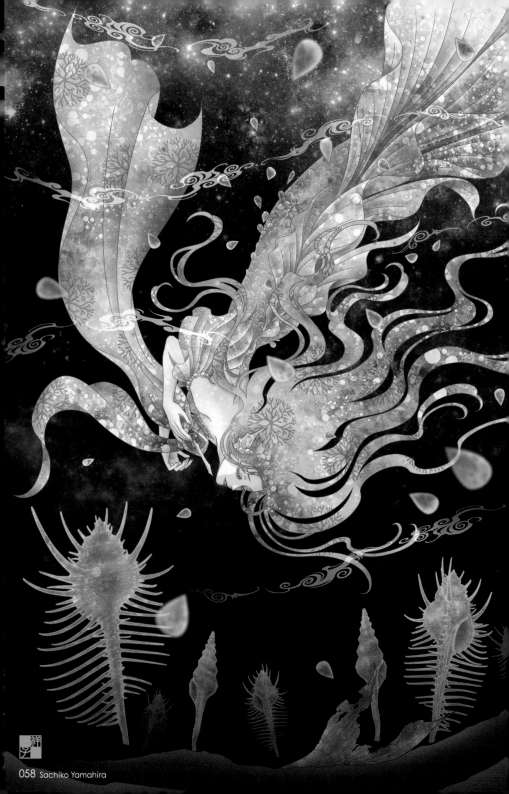

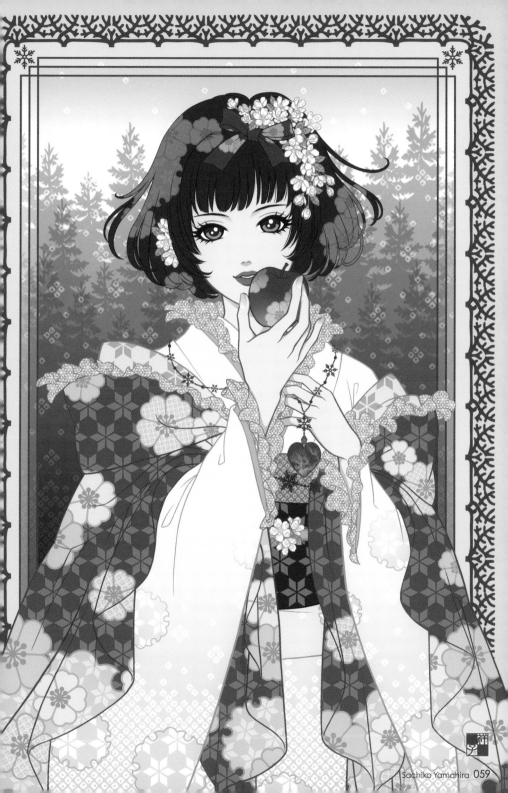

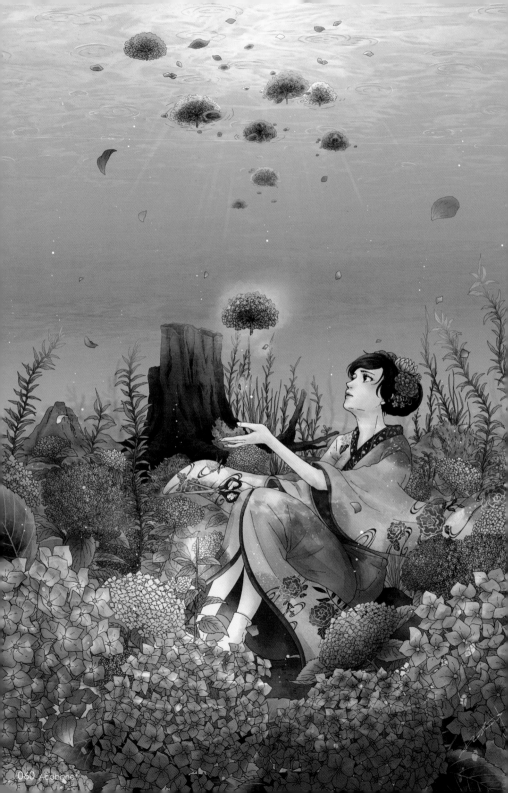

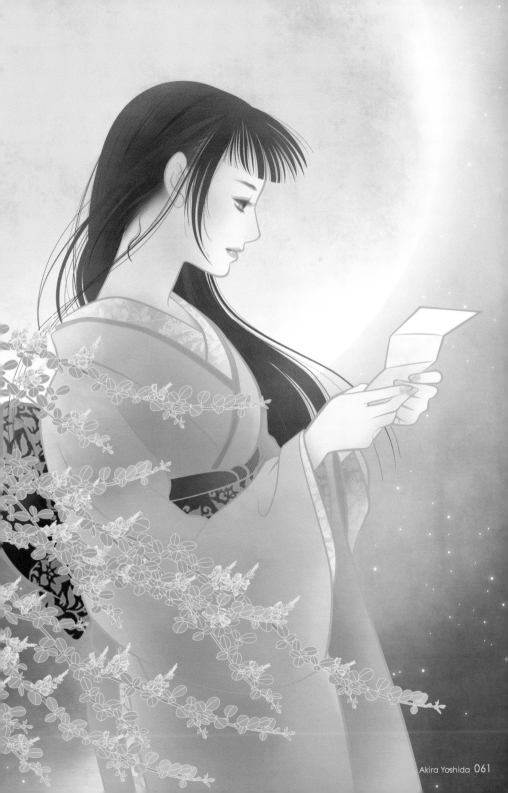

Akira Yoshida 061

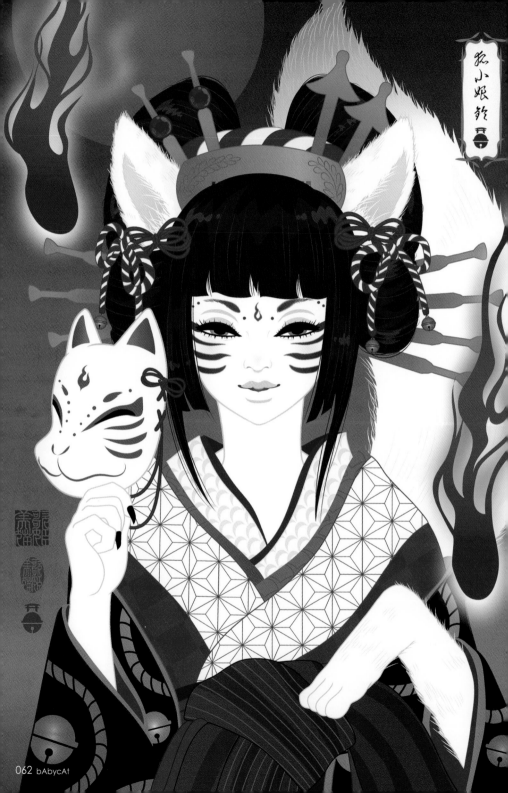

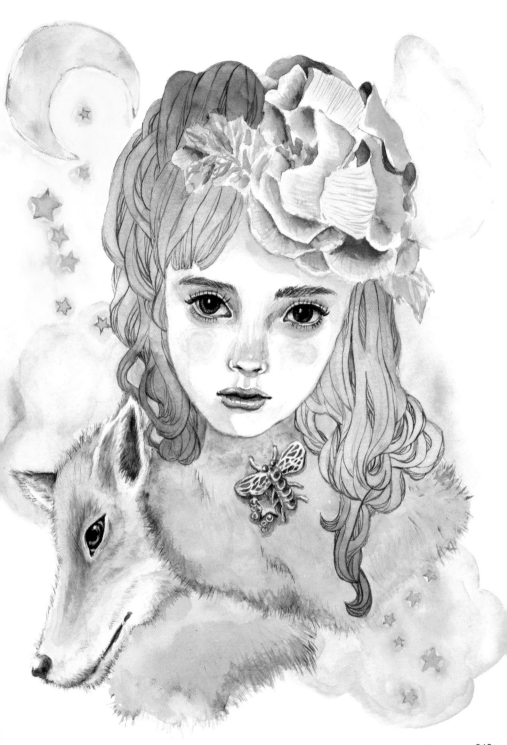

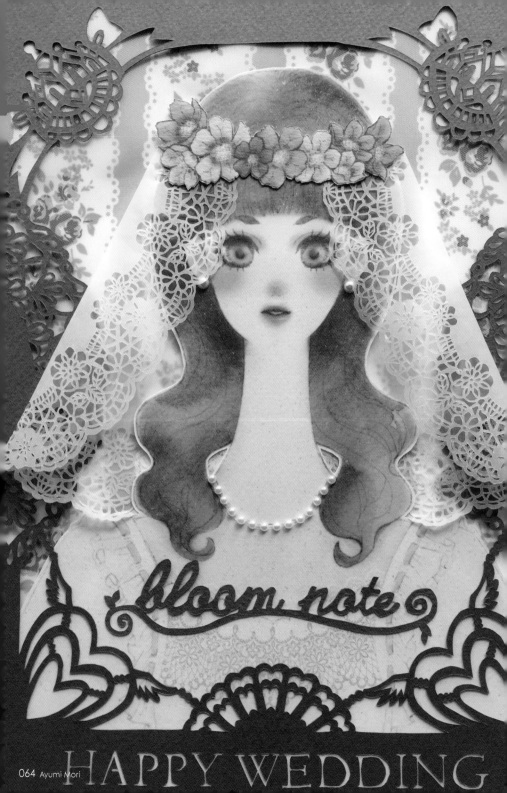

bloom note

HAPPY WEDDING

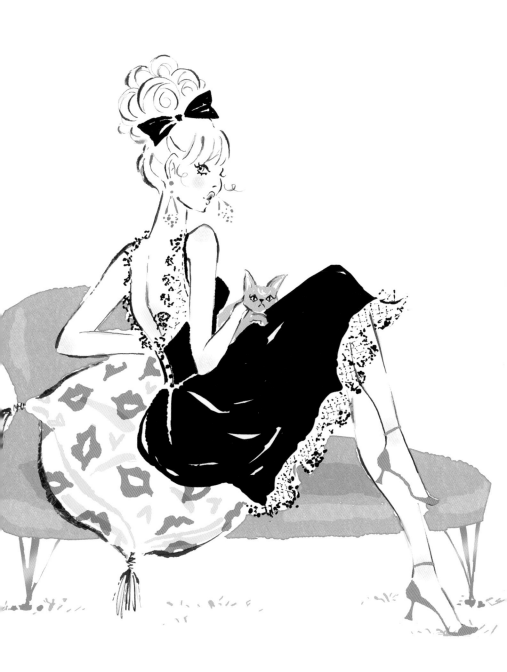

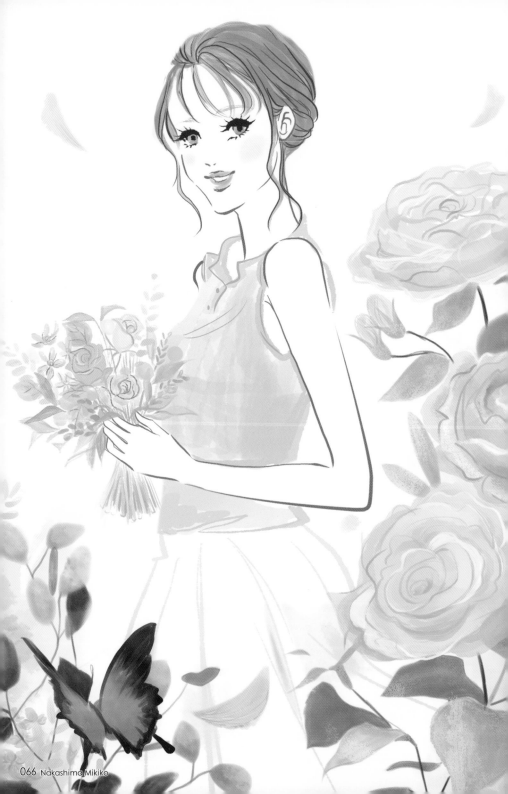

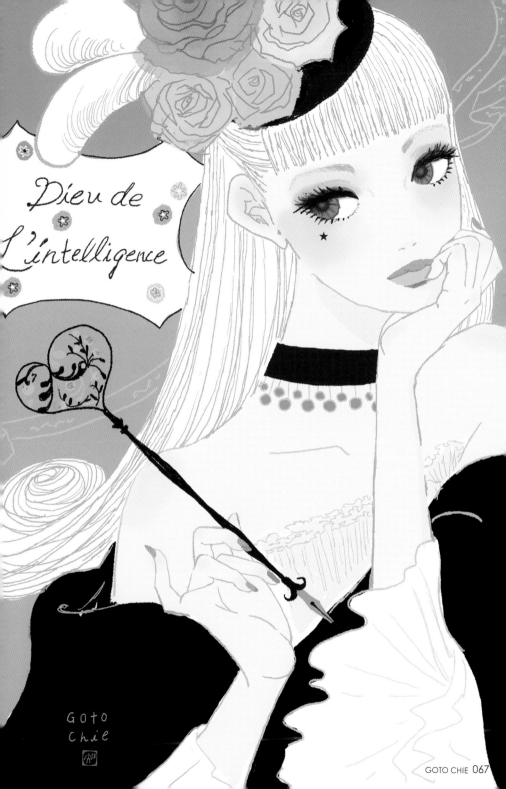

Dieu de
L'intelligence

Goto
Chie

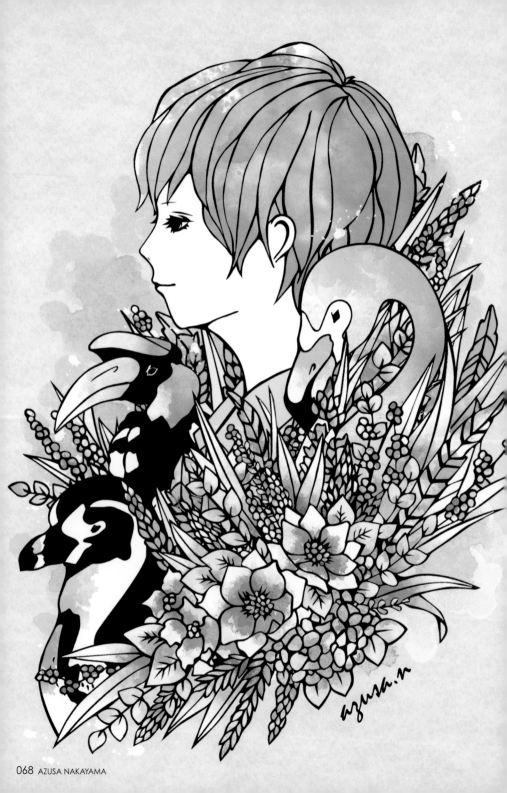

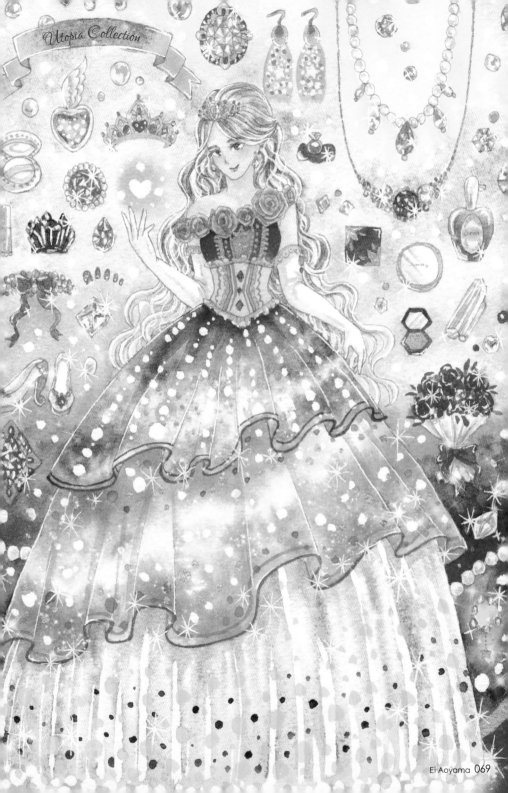

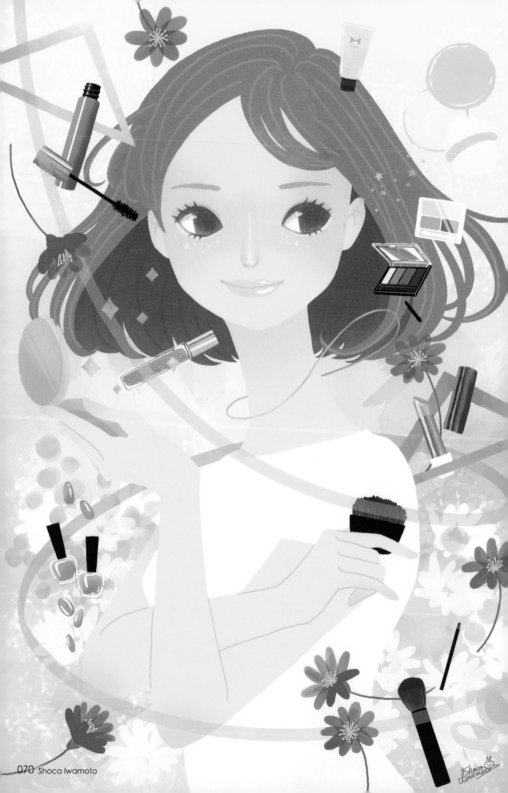

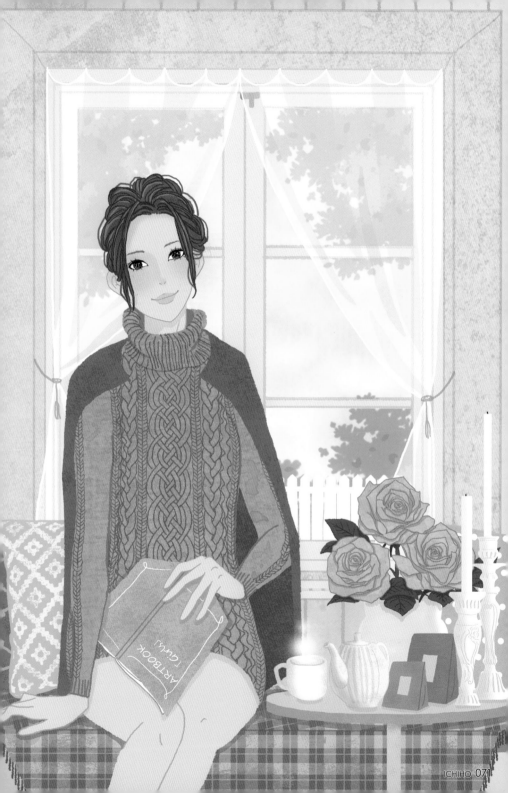

ICHIHO 071

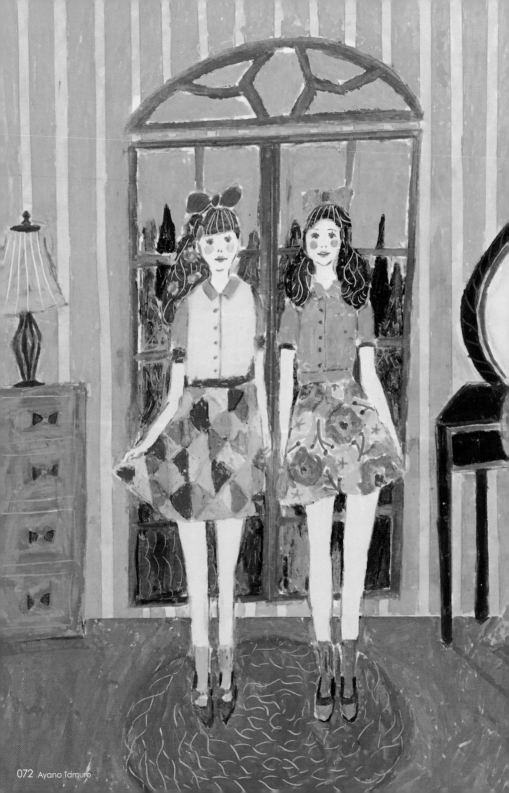

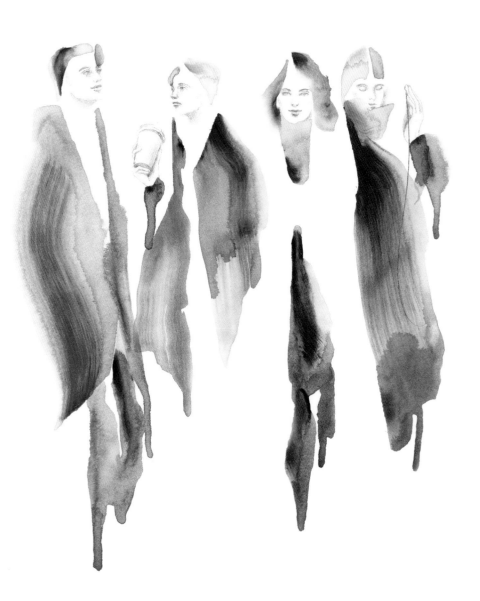

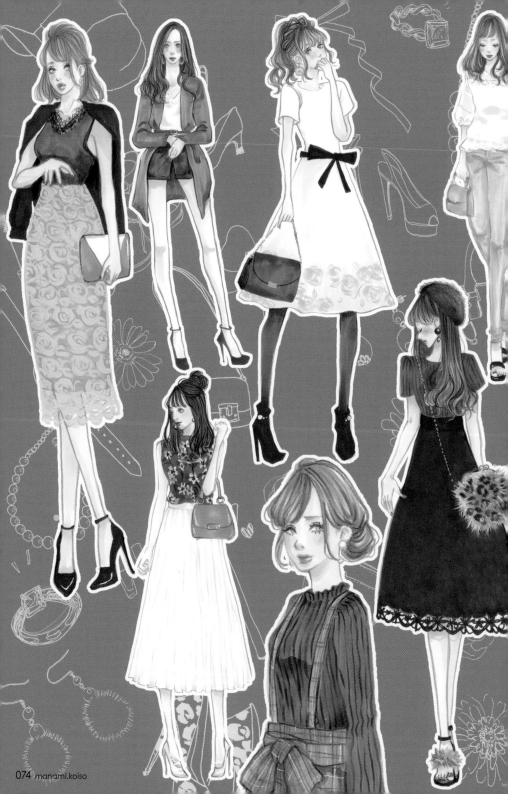

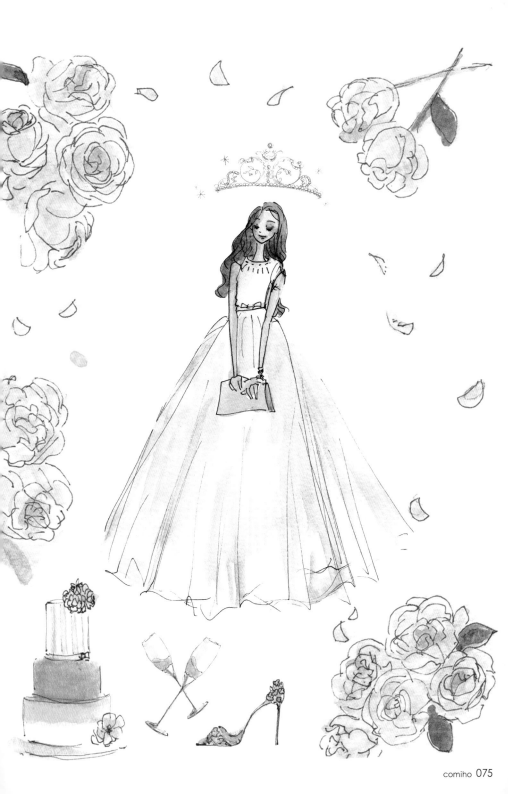

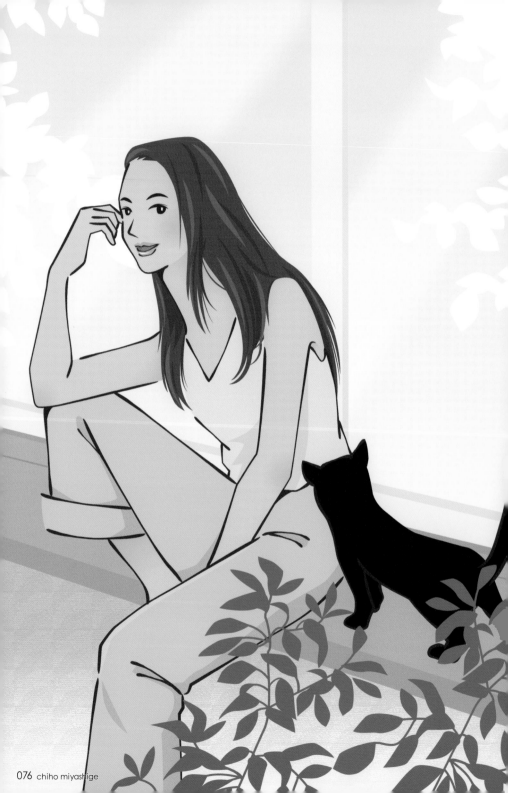

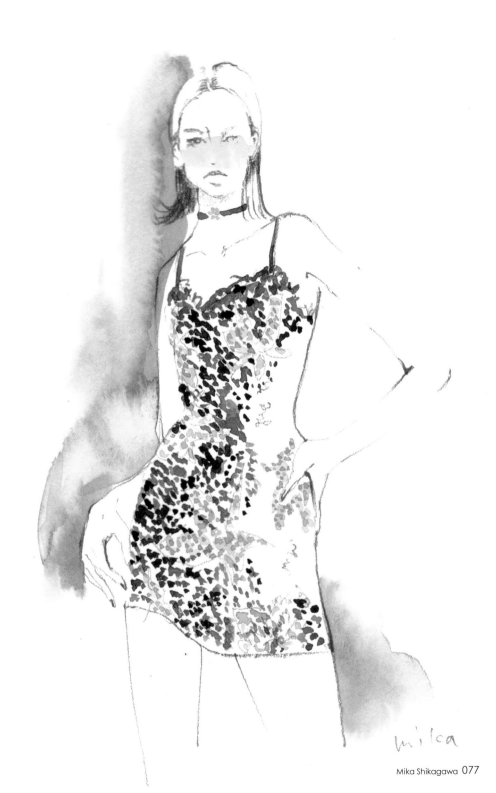

milca

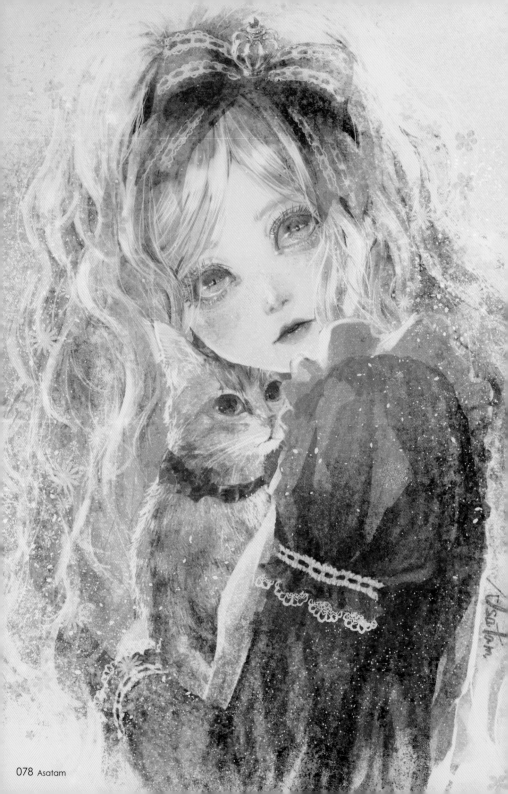

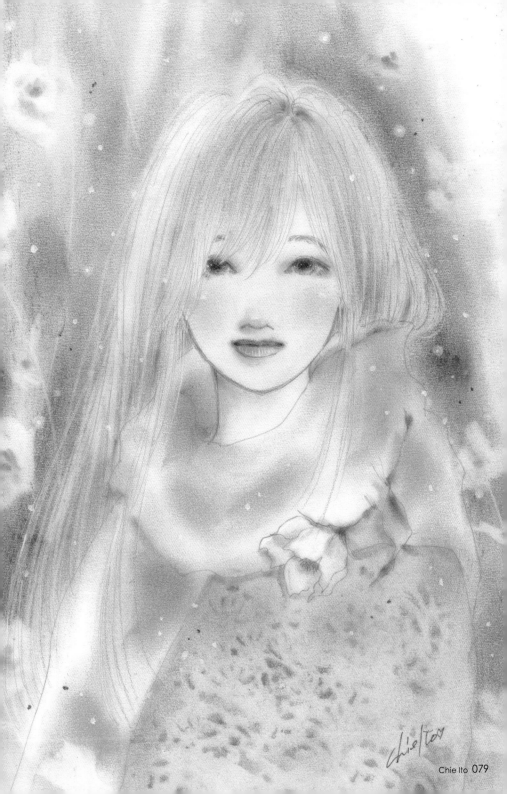

Chie Ito 079

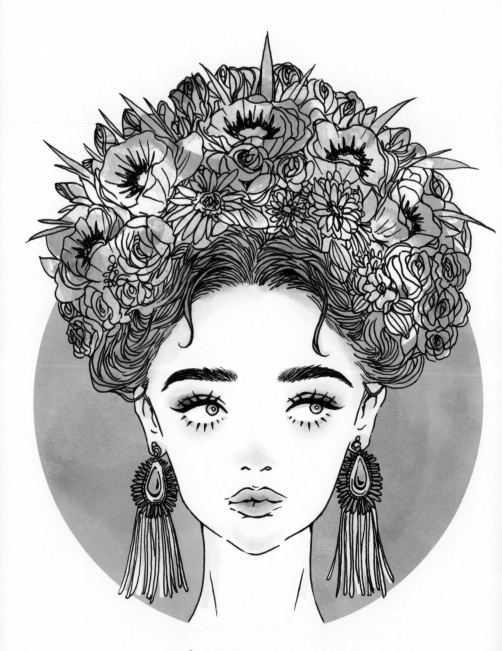

Weekday

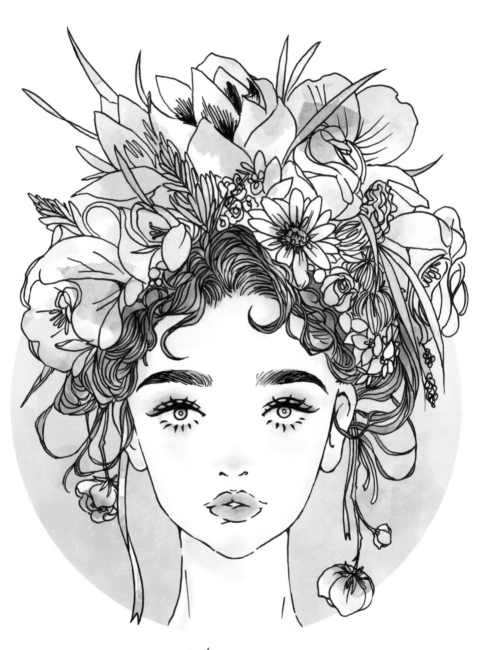

Holiday

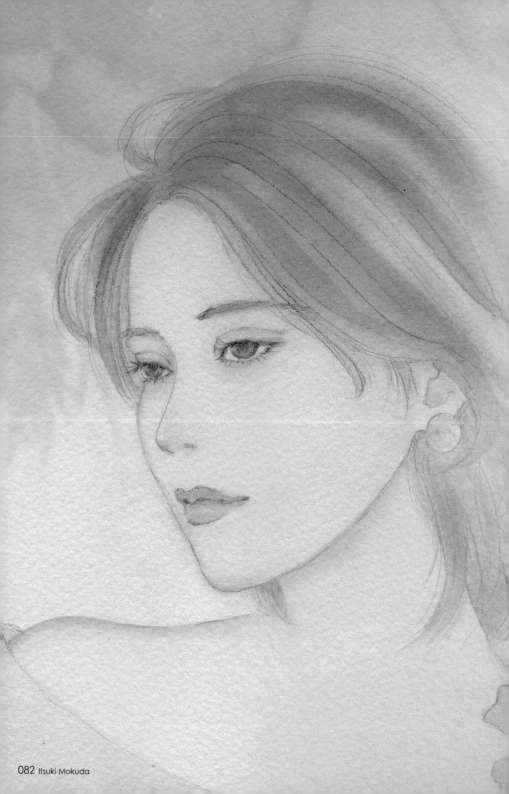

082 Itsuki Mokuda

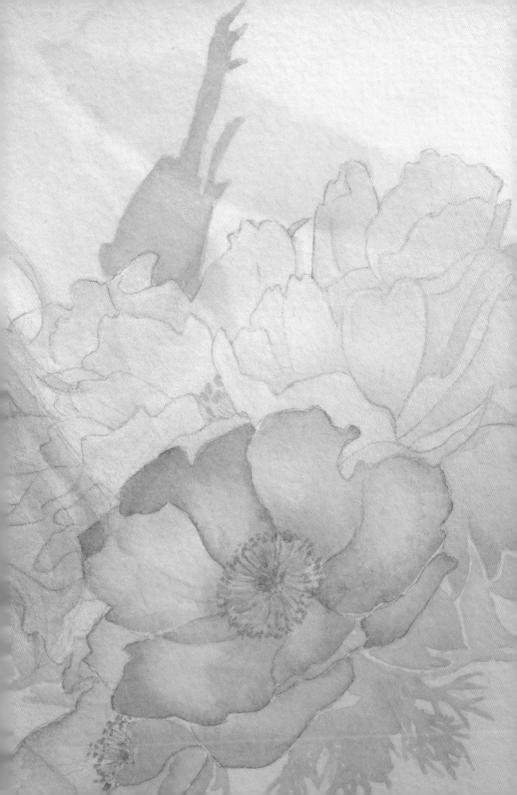

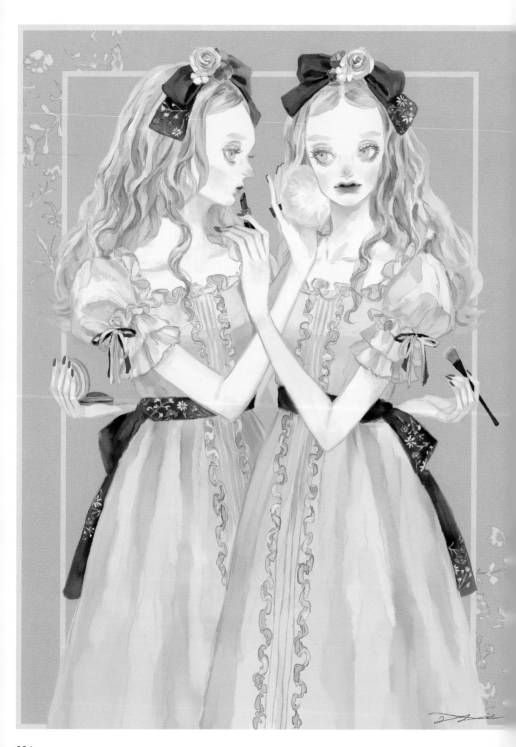

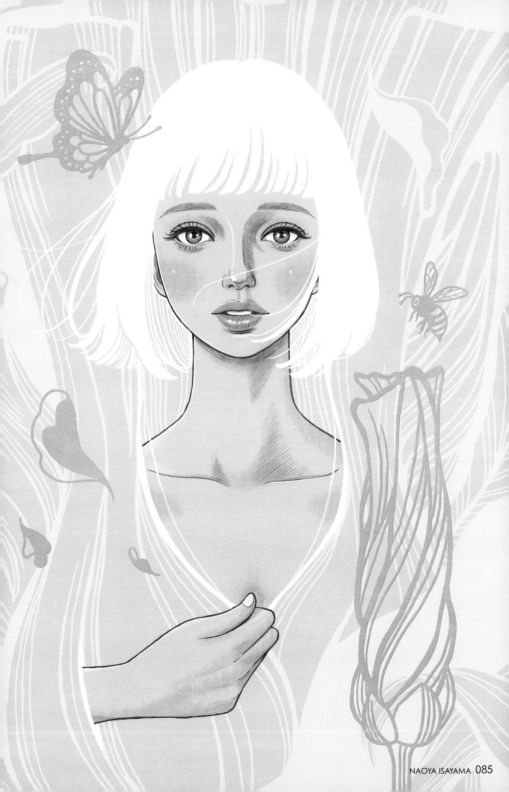

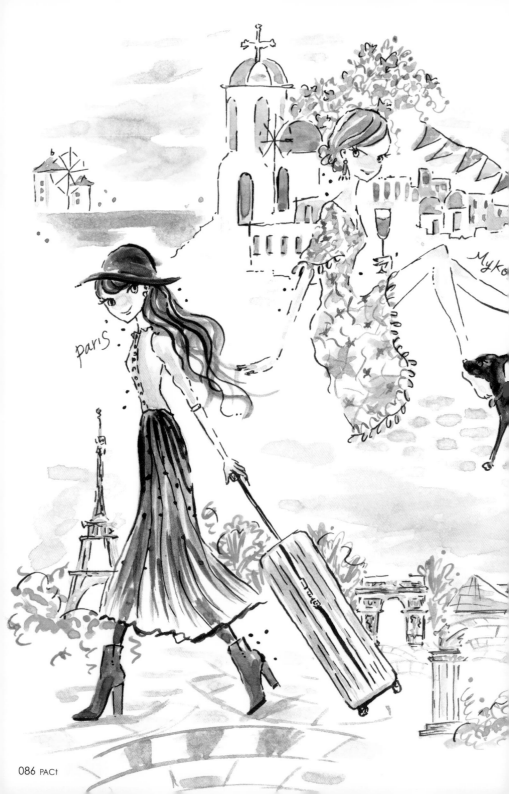

Paris

Myko

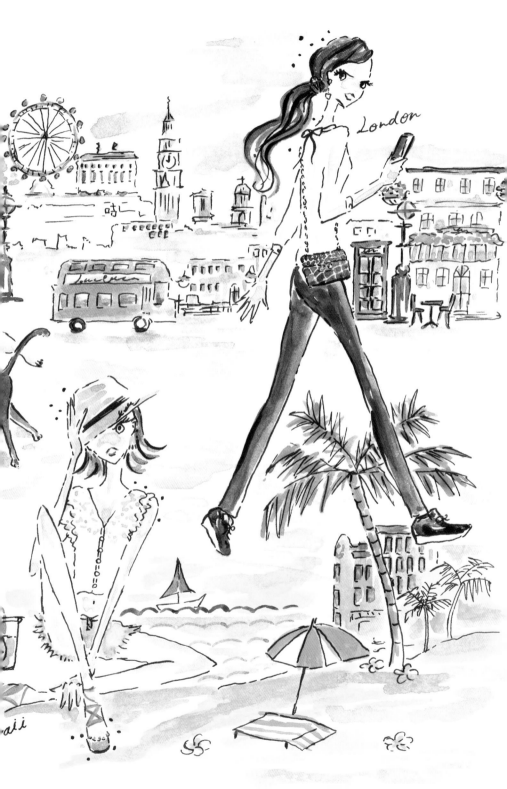

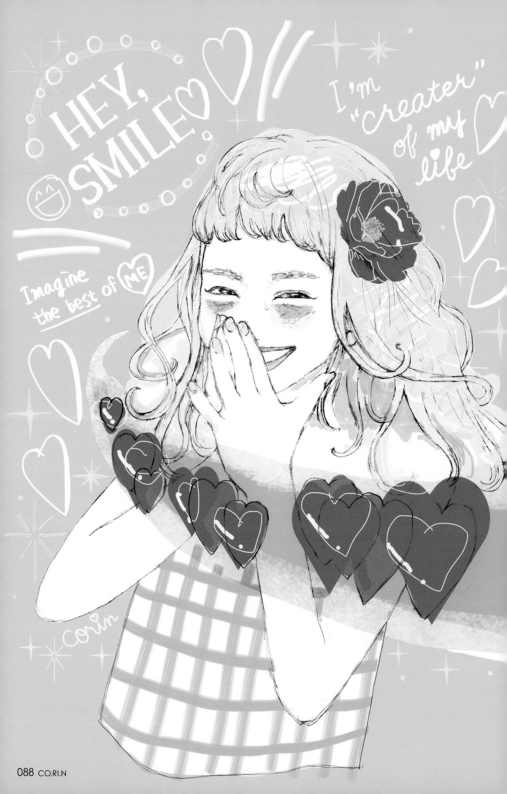

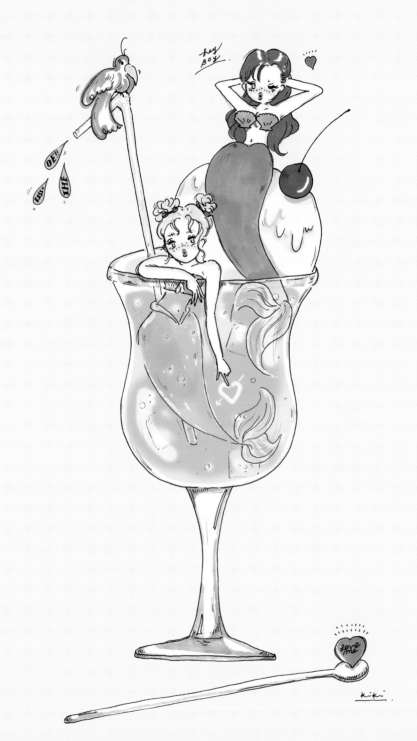

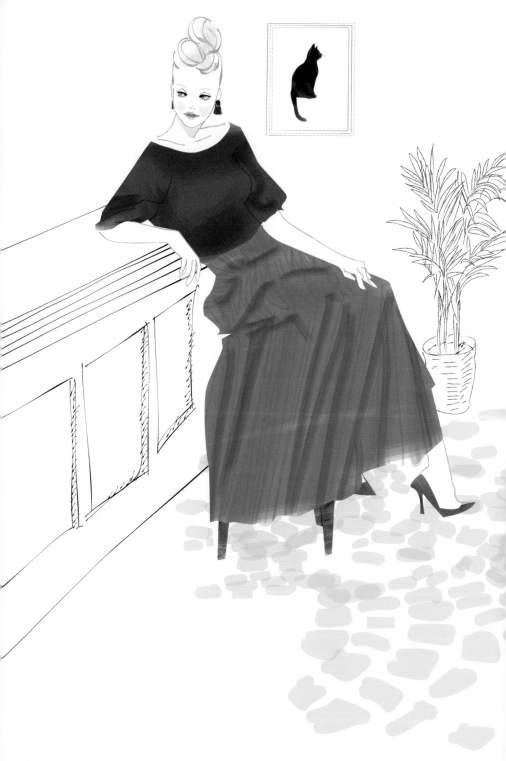

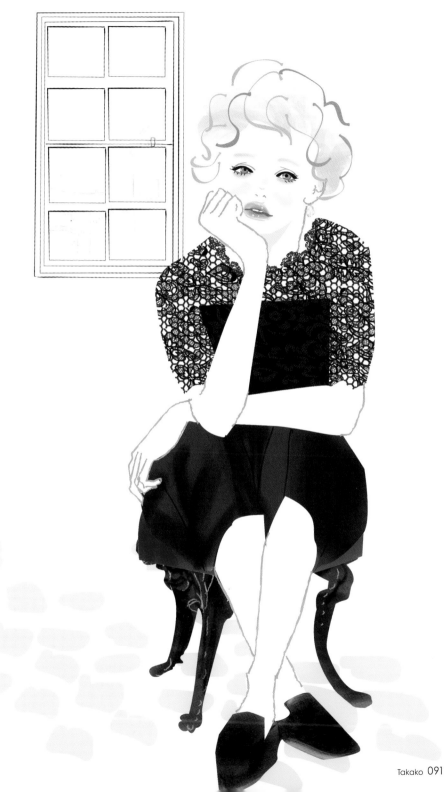

Takako 091

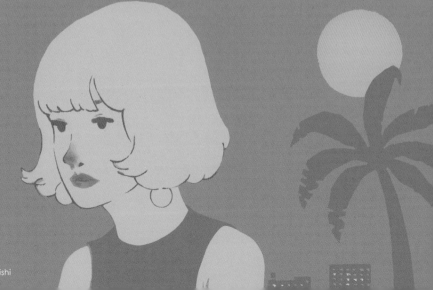

Uchida Taishi

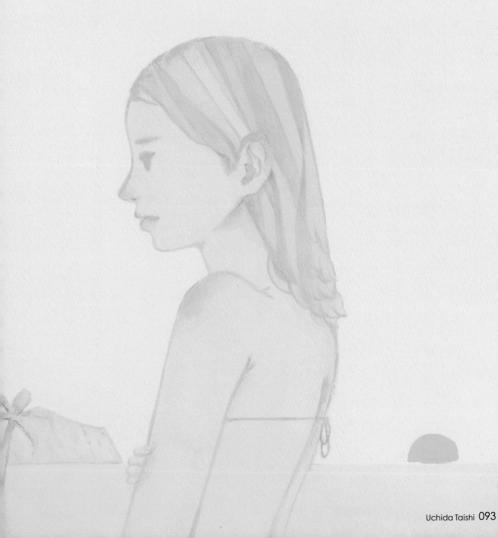

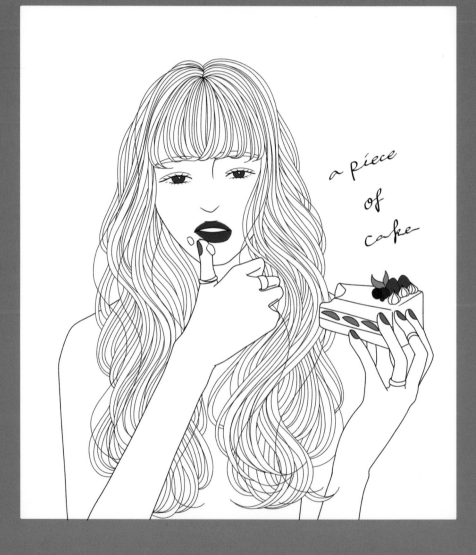

a piece
of
cake

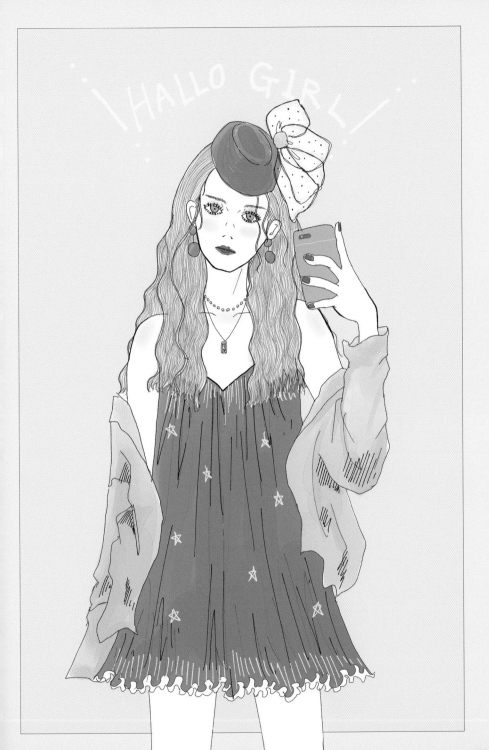

AOI 095

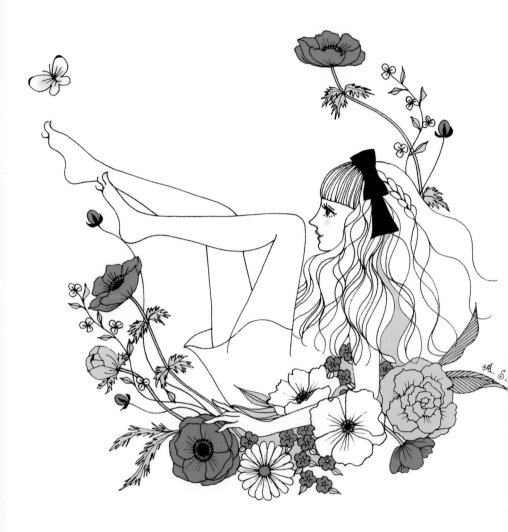

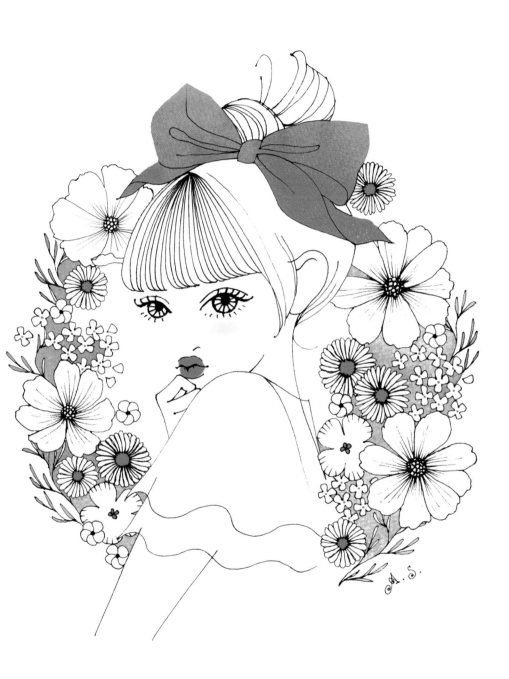

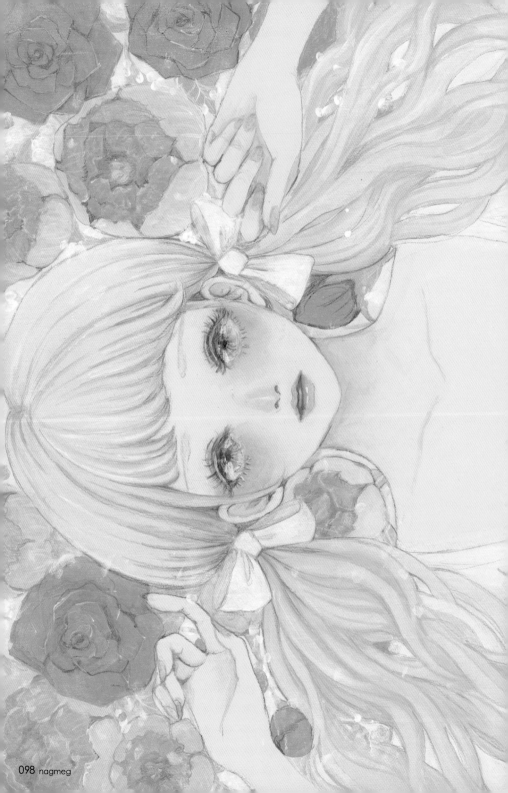

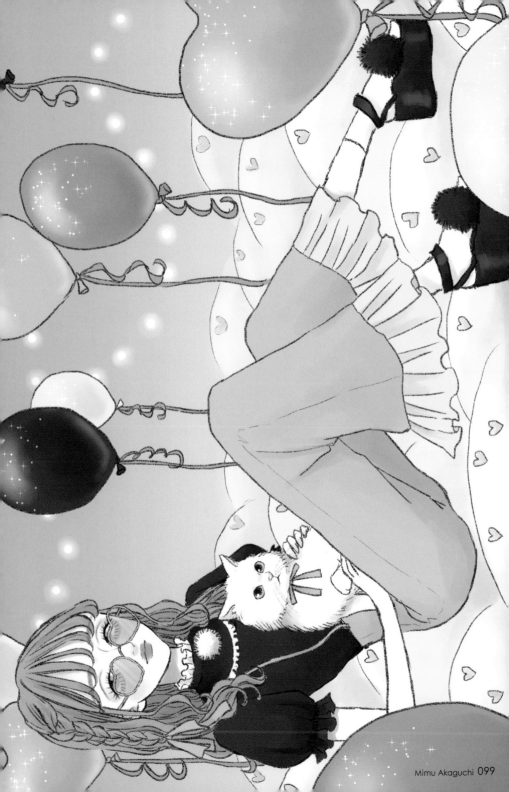

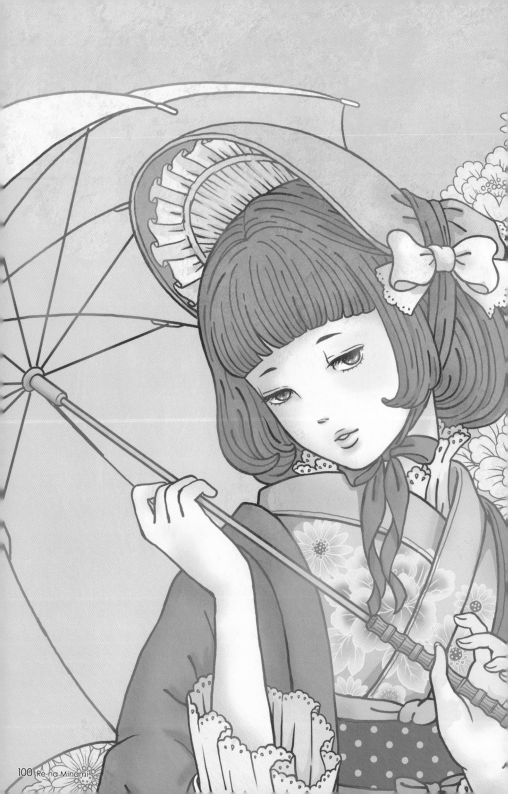

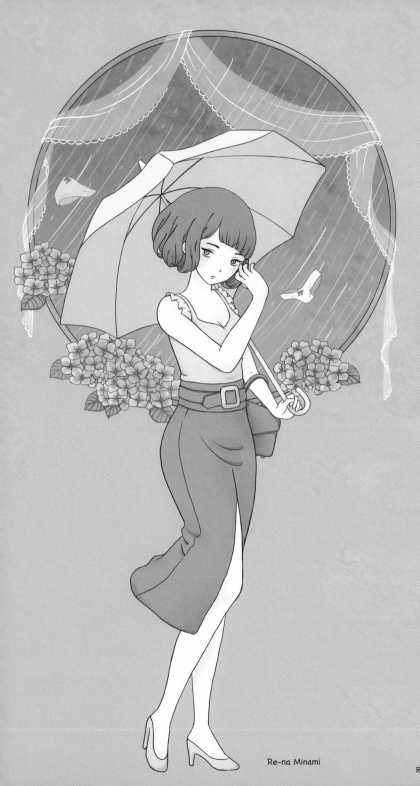

Re-na Minami

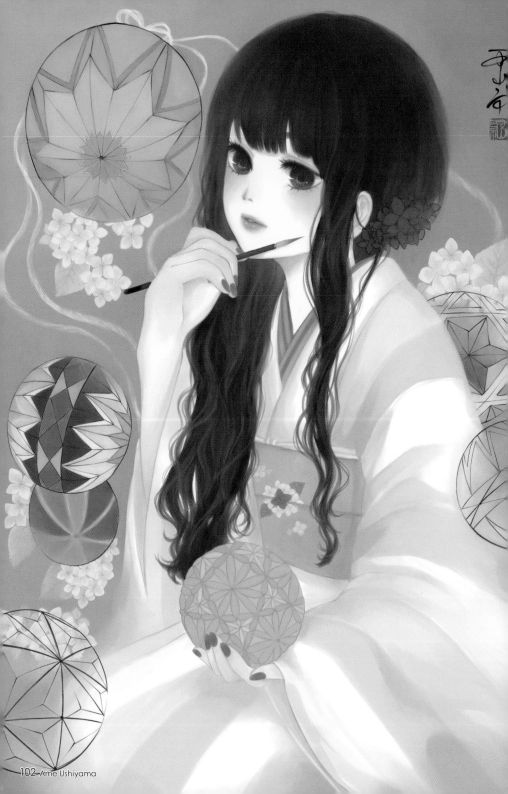

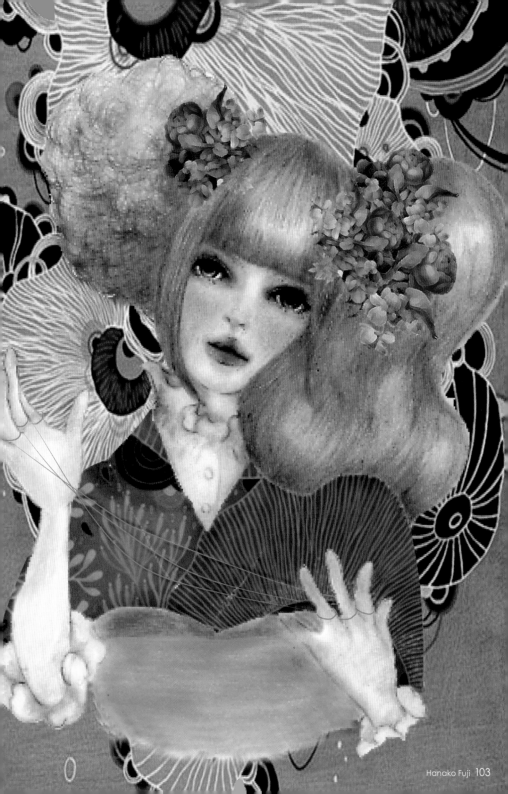

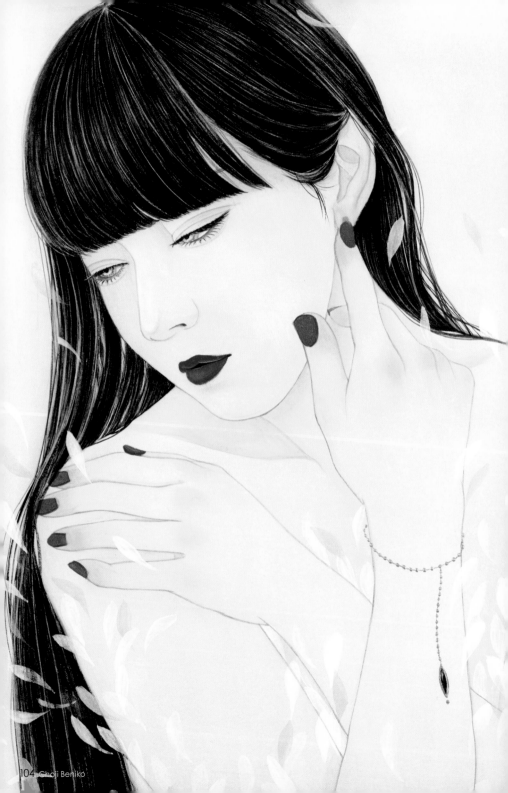

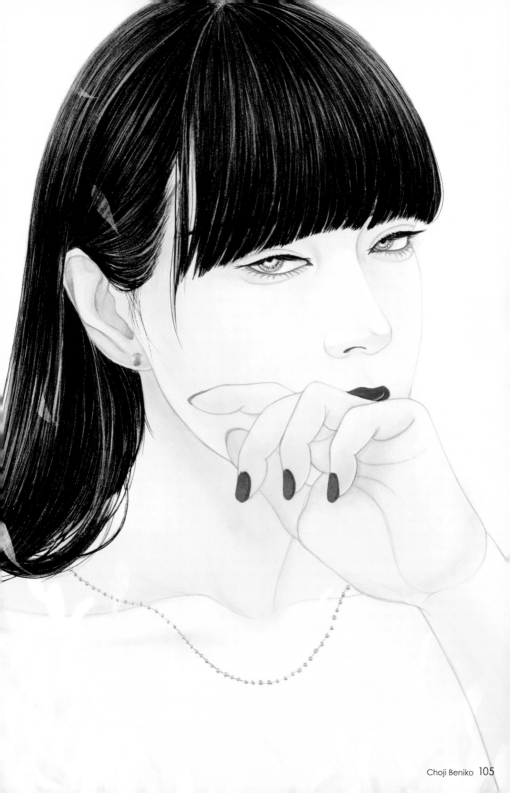

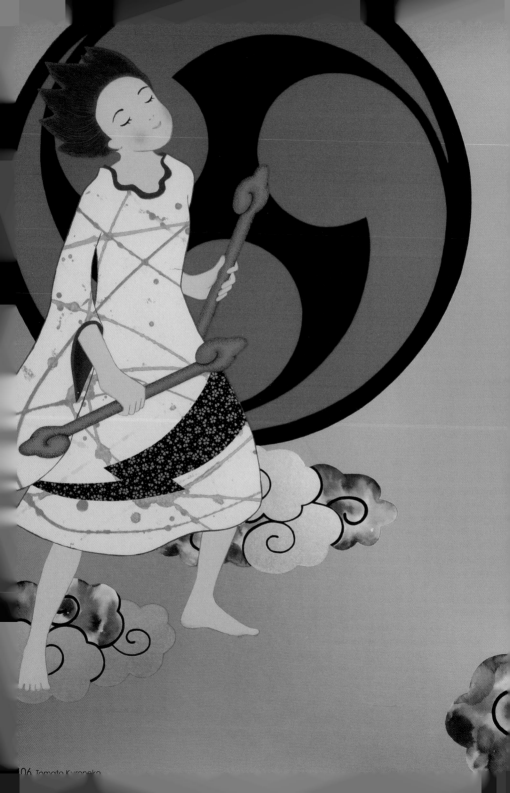

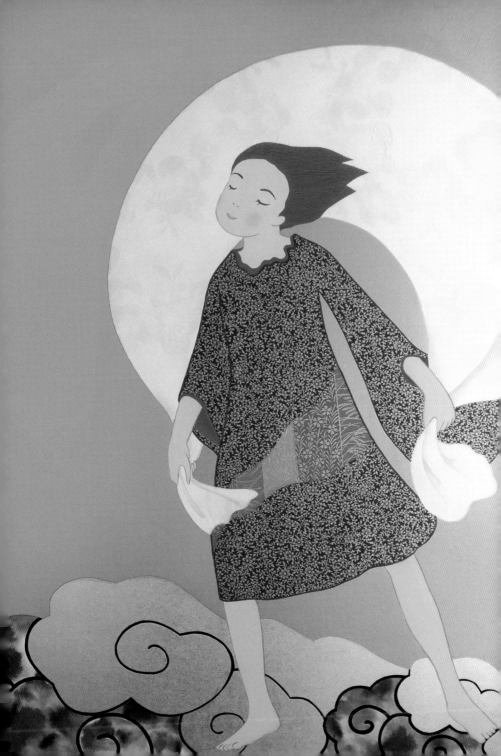

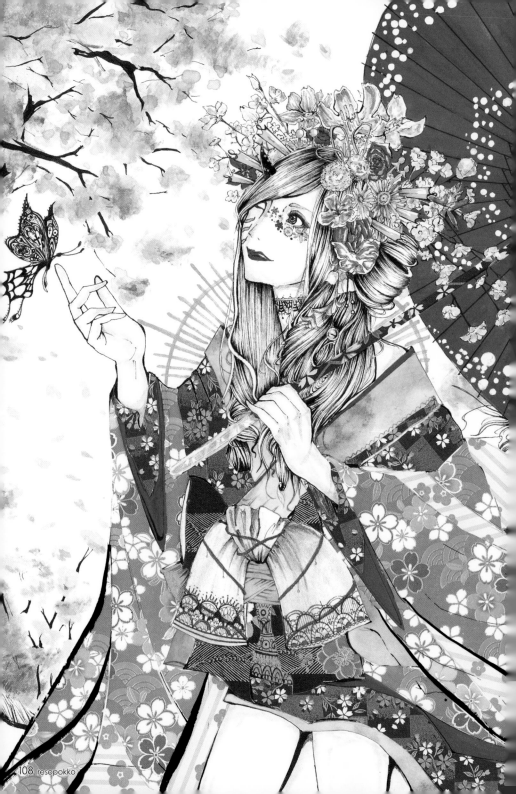

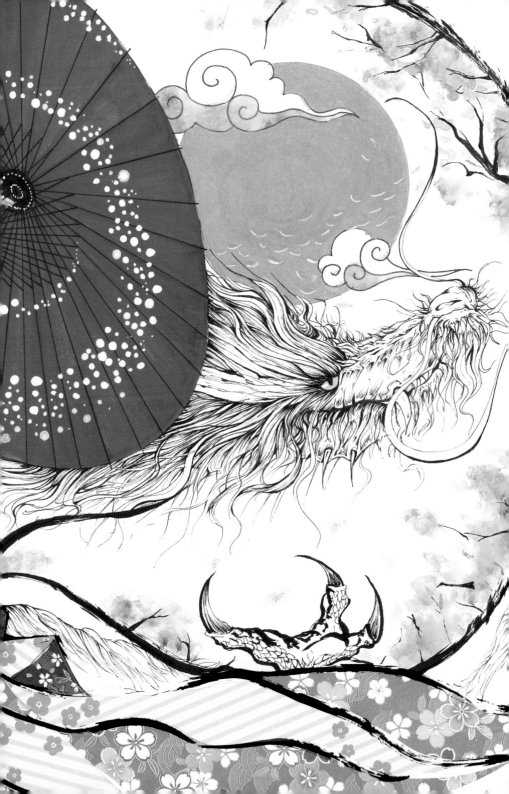

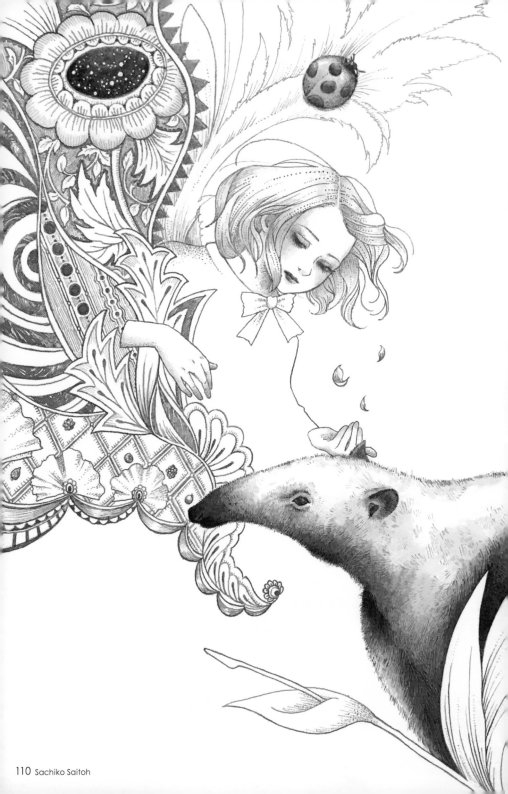

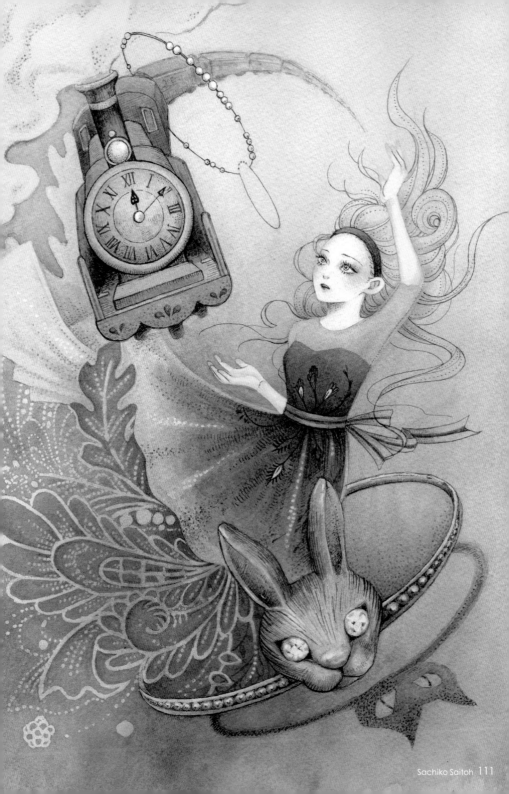

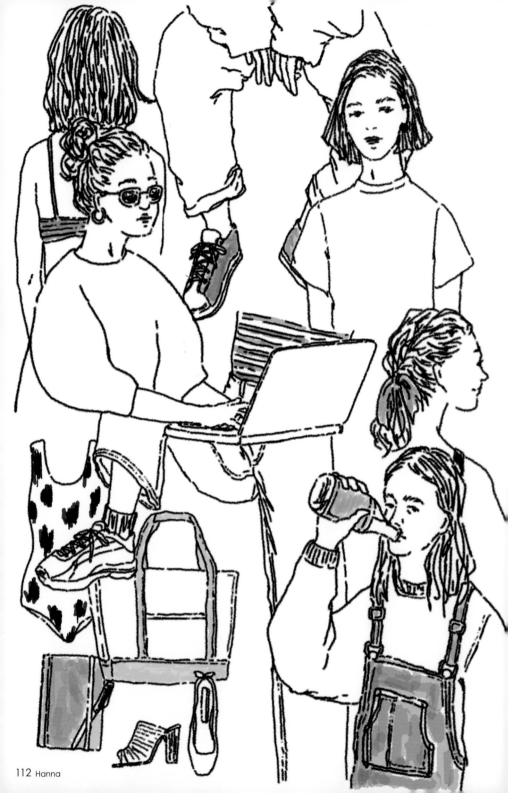

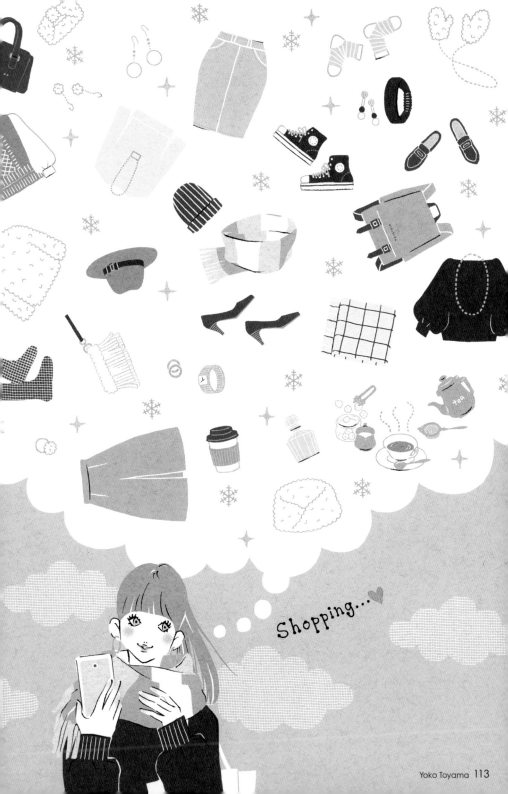

Shopping... ♥

Yoko Toyama 113

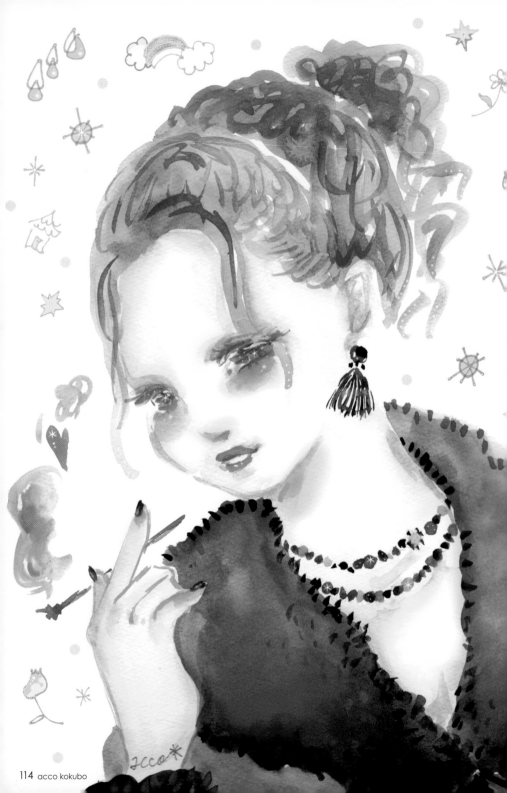

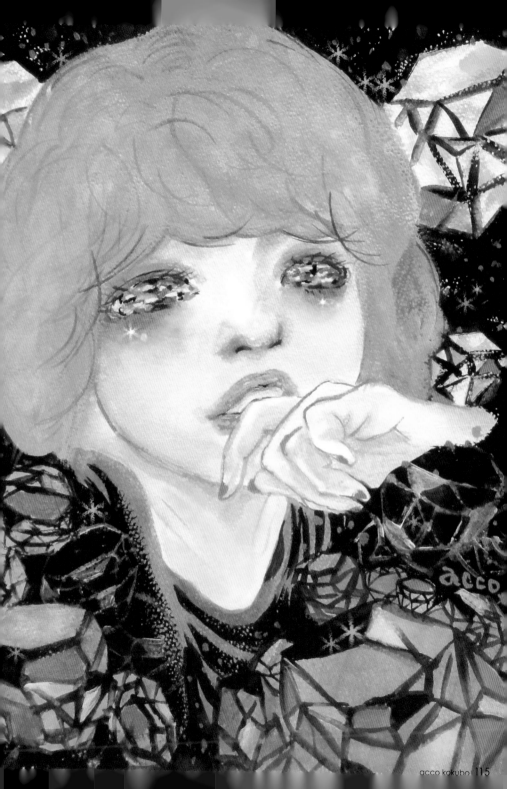

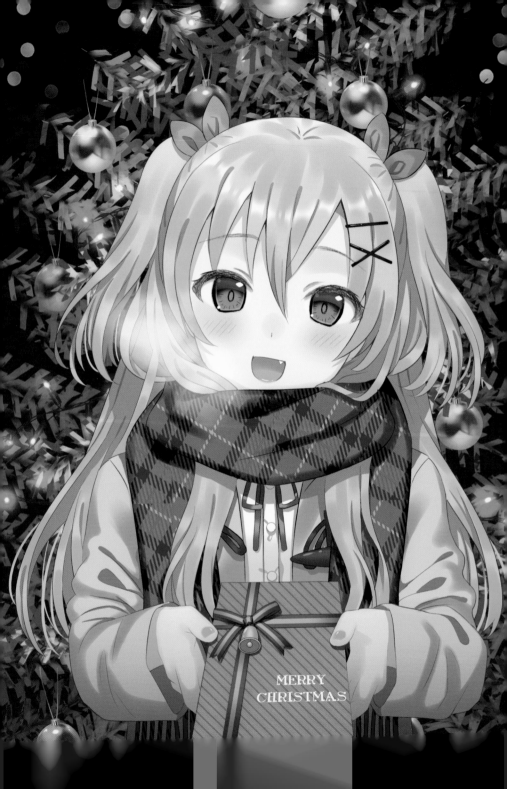

MERRY
CHRISTMAS

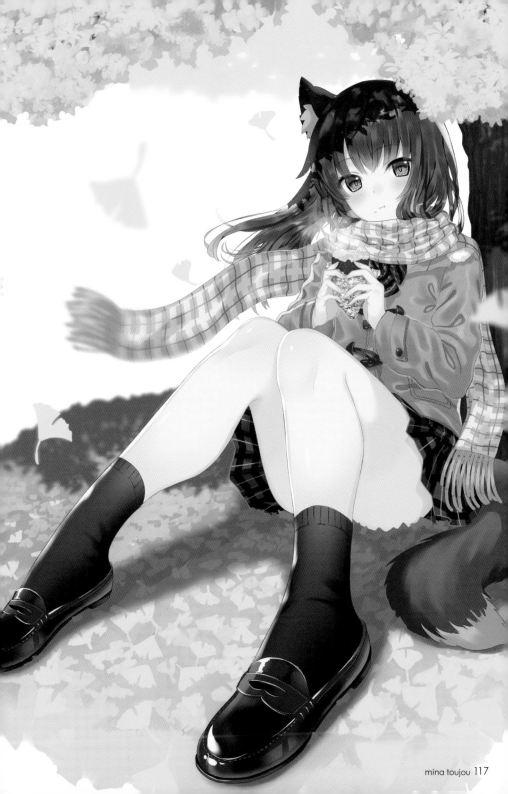

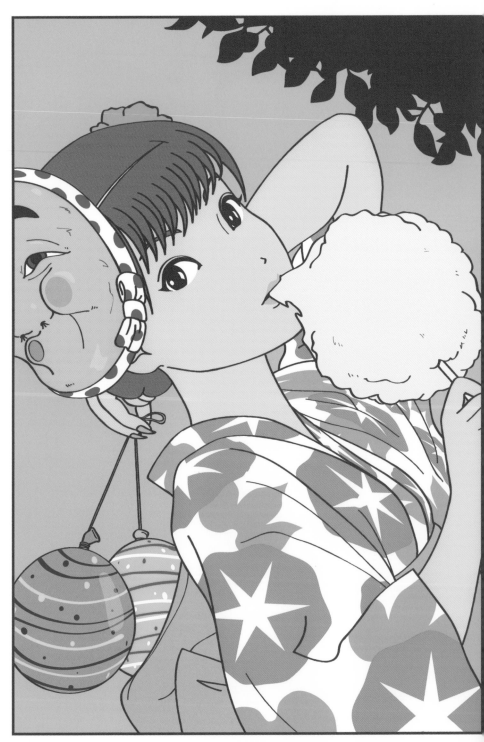

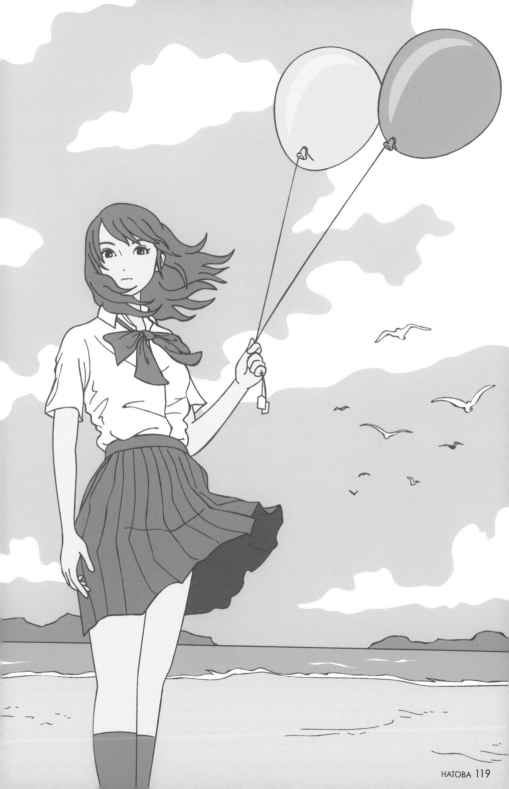

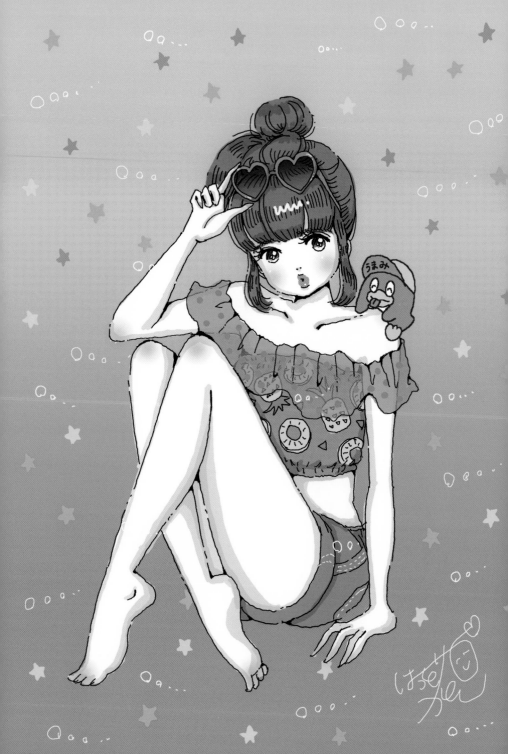

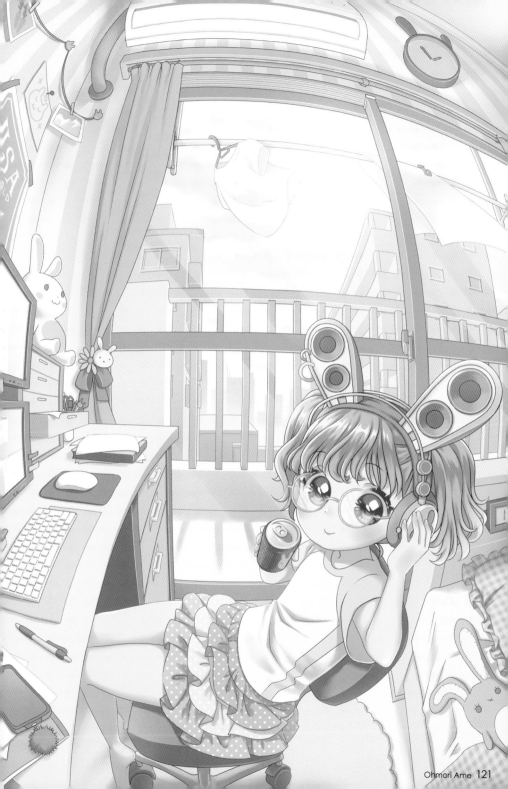

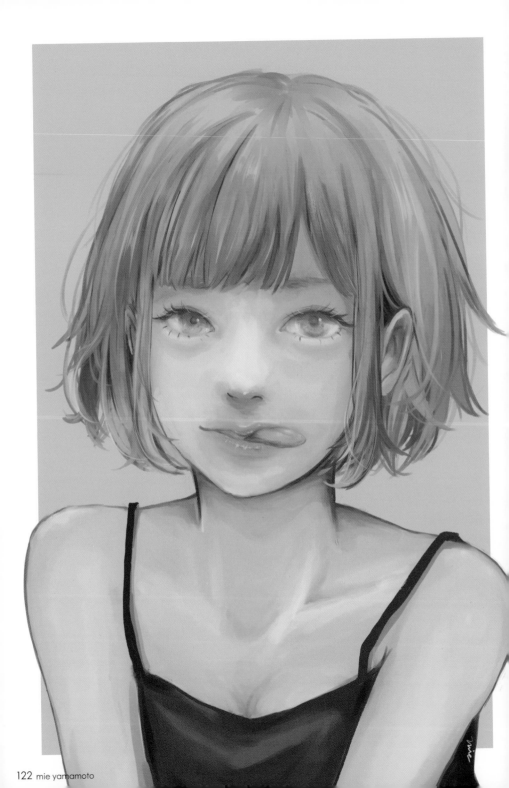

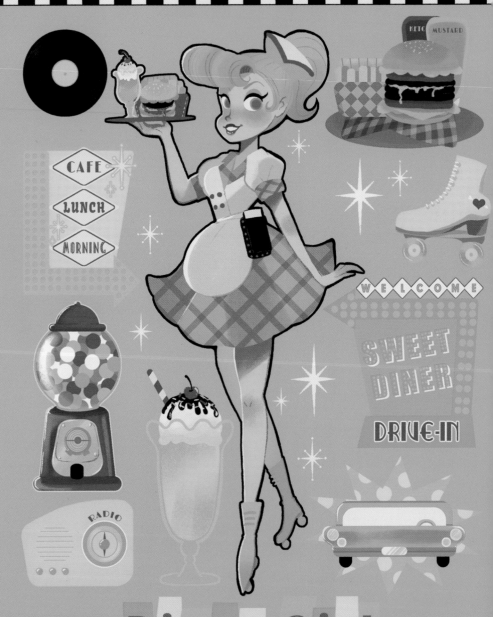

CAFE

LUNCH

MORNING

KETC MUSTARD

WELCOME

SWEET DINER

DRIVE-IN

RADIO

Diner Girl

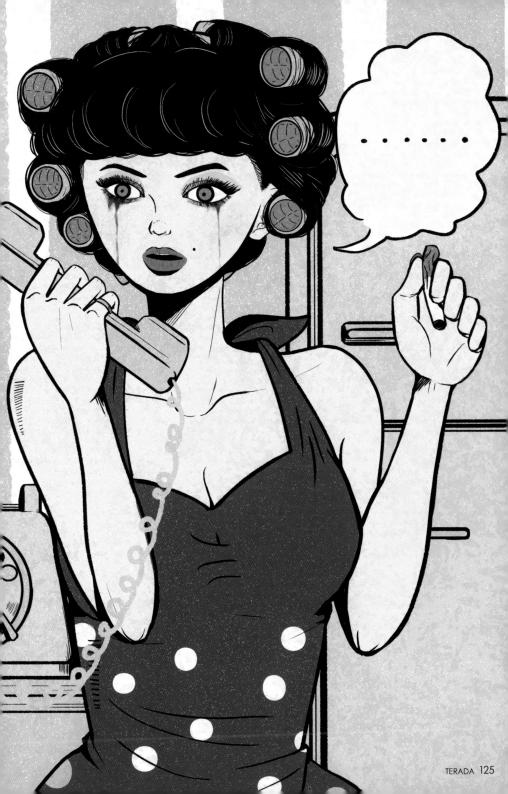

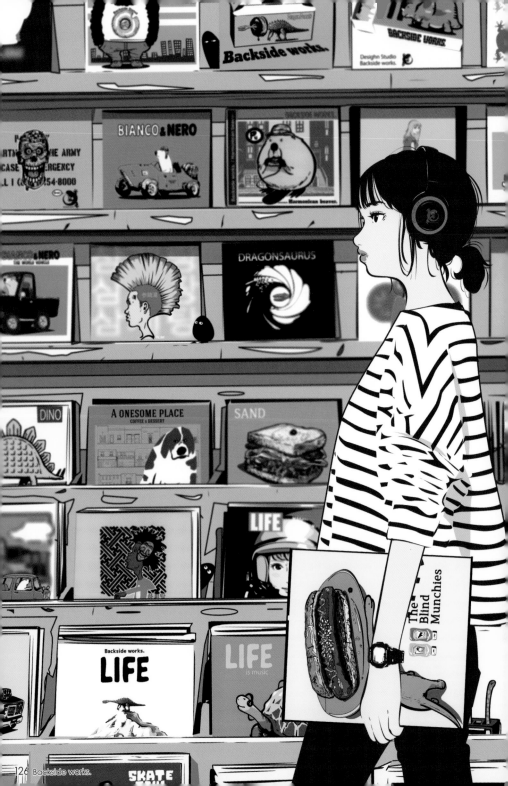

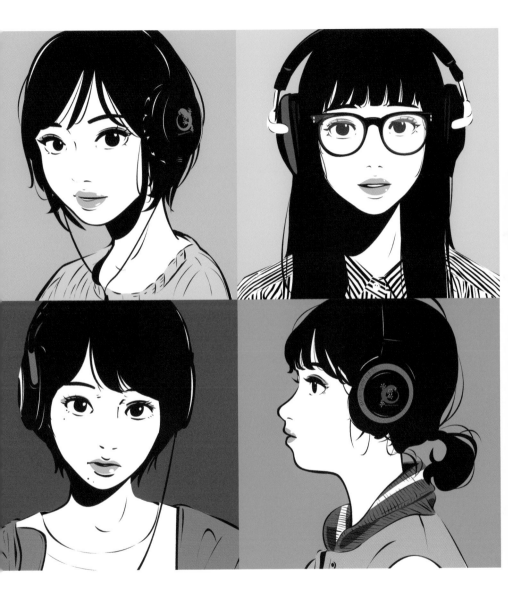

VALIANT
GIRL

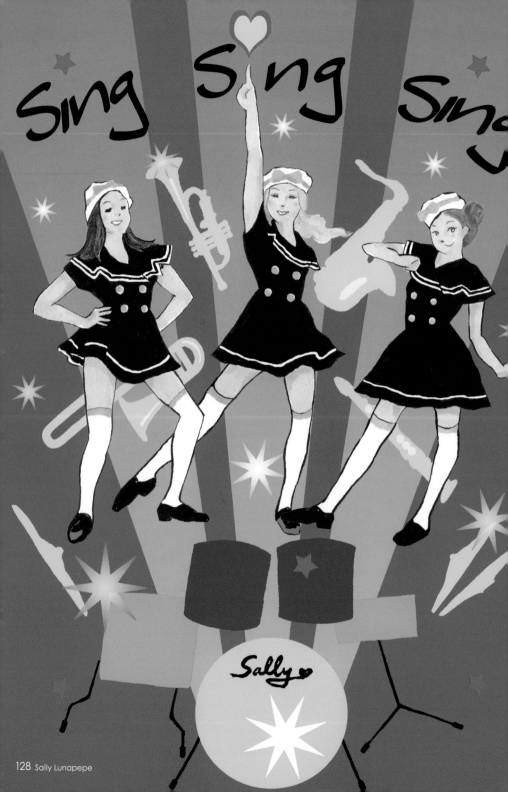

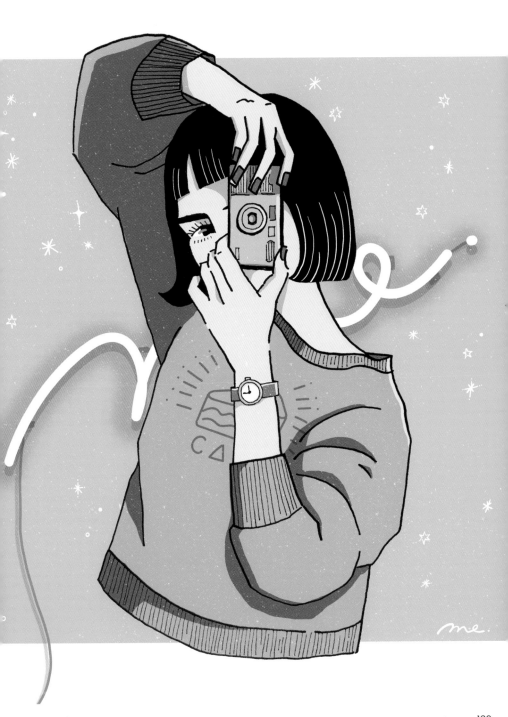

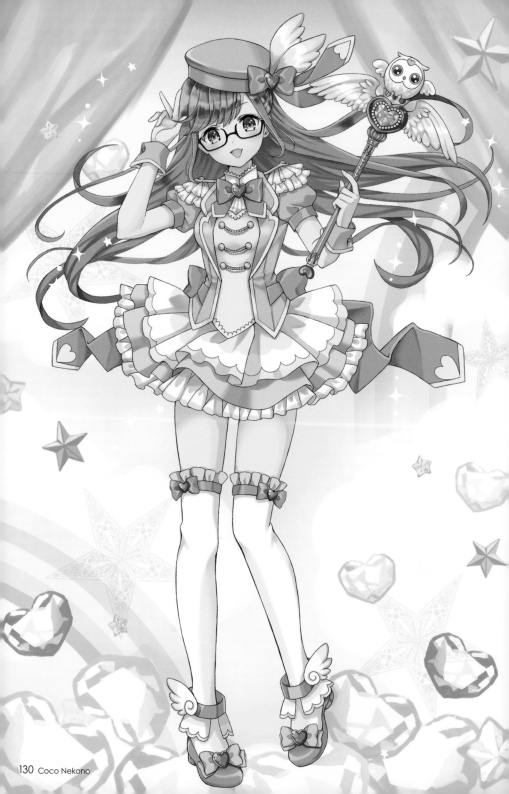

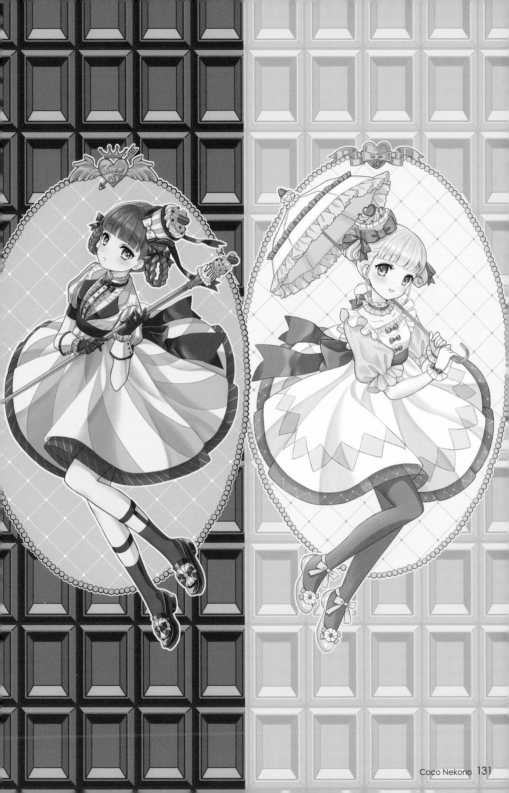

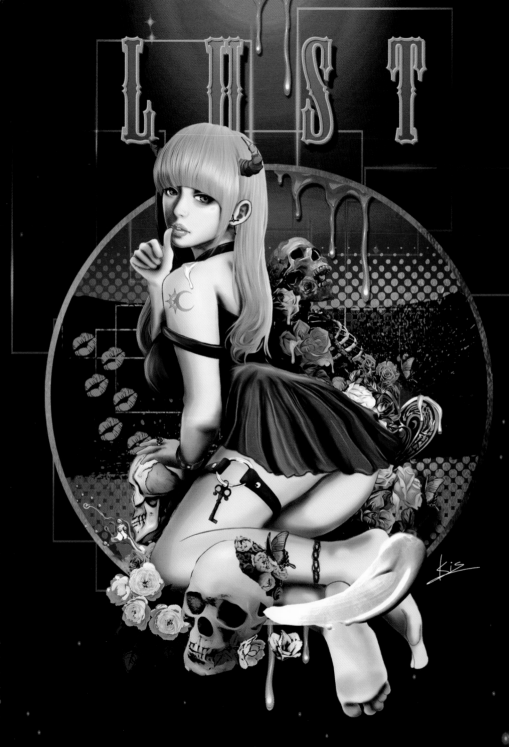

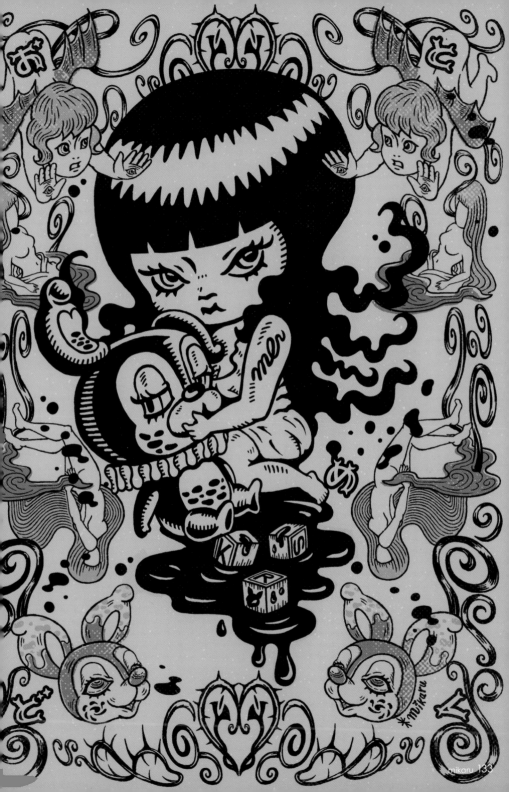

mikaru 133

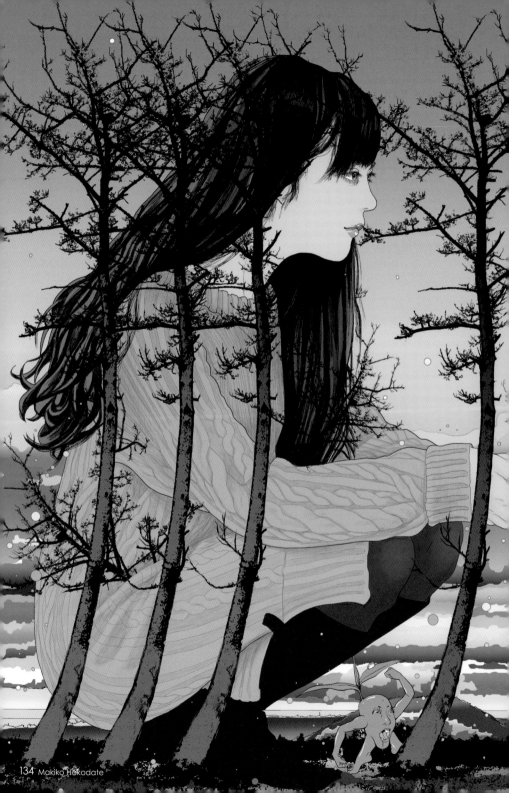

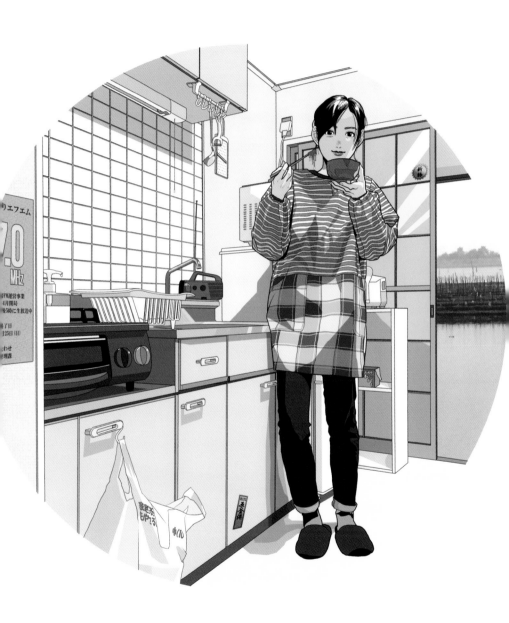

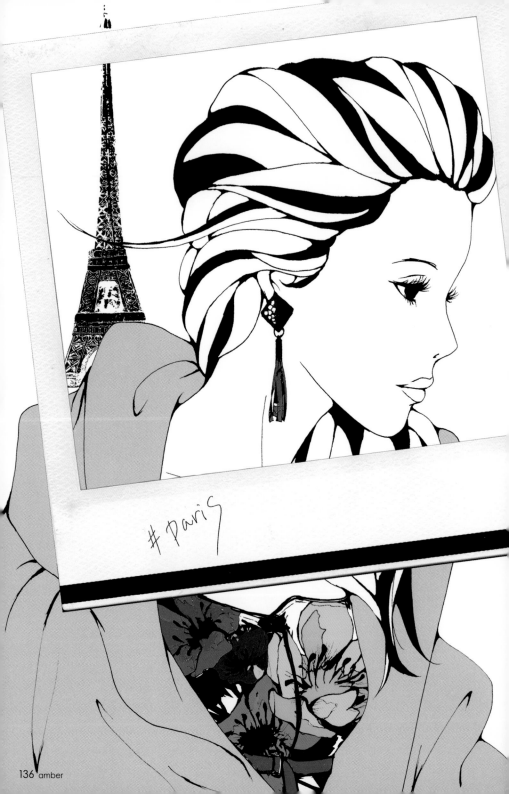

paris

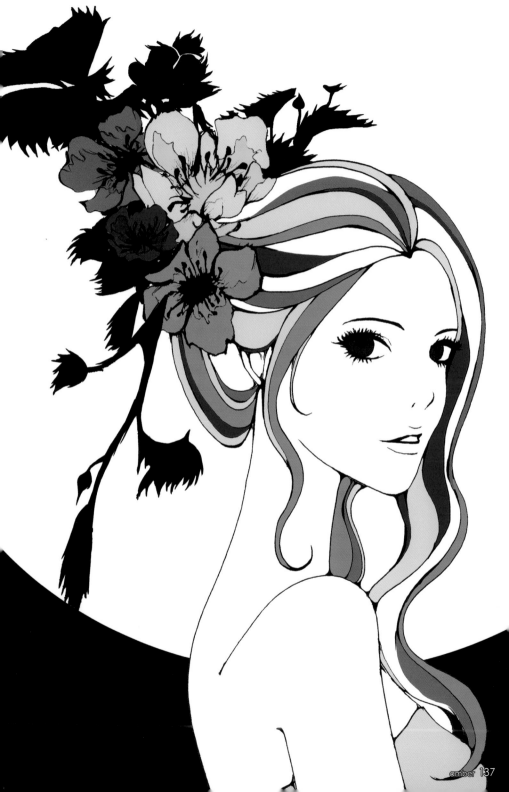

amber 137

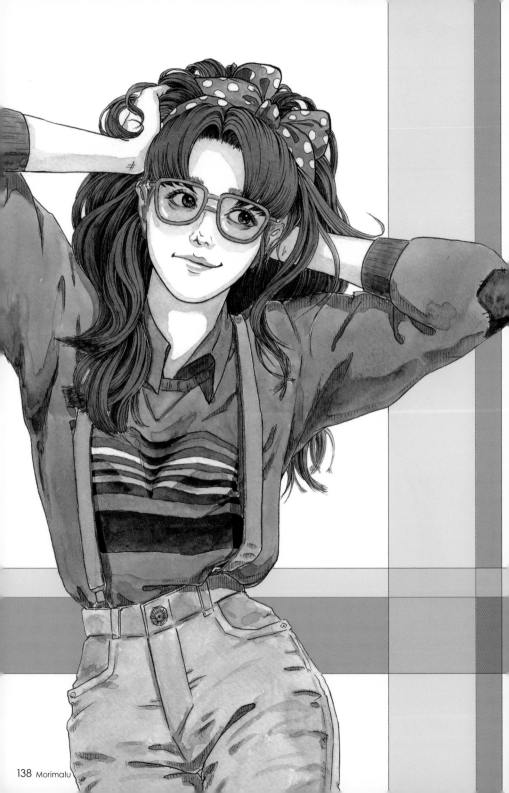

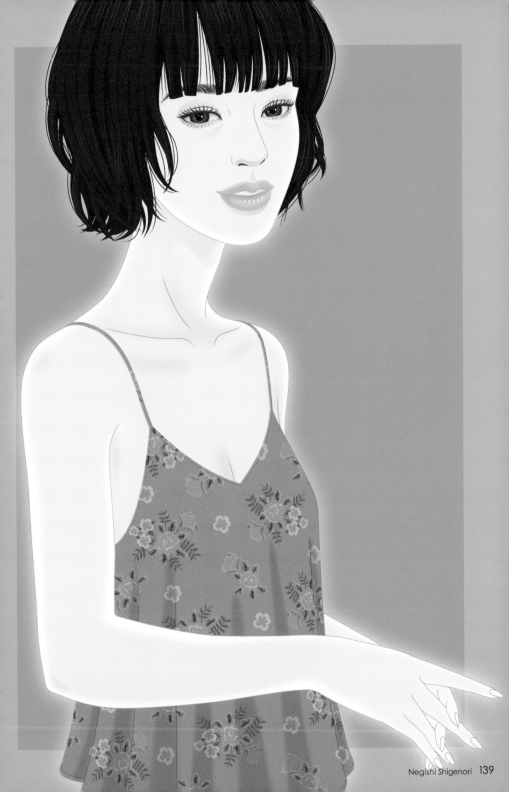

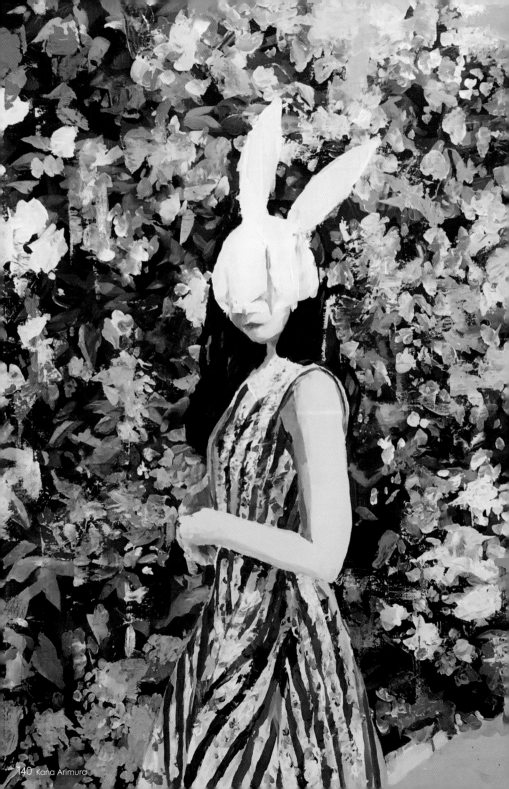

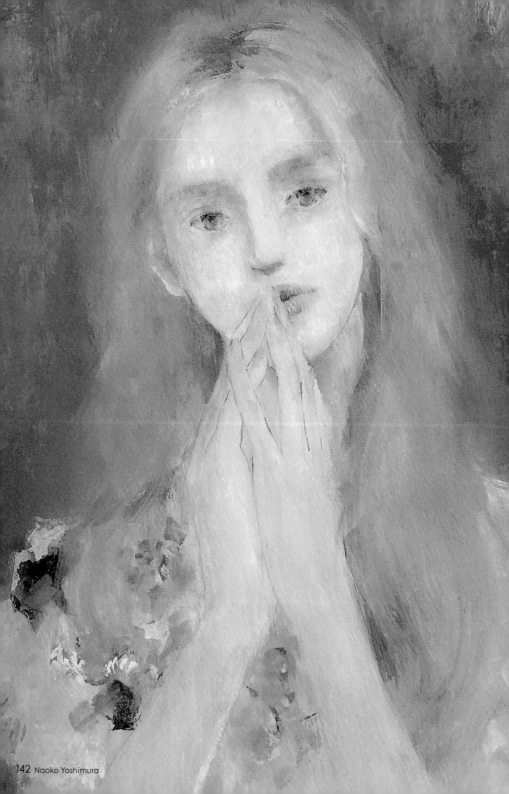

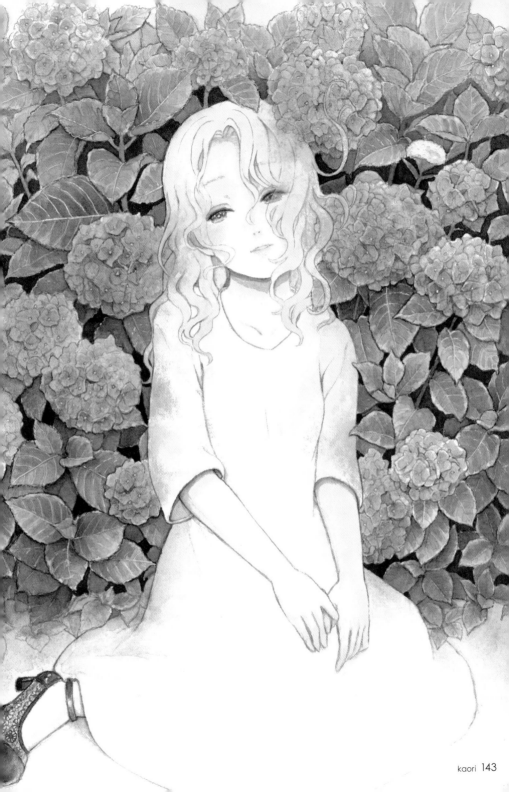

kaori 143

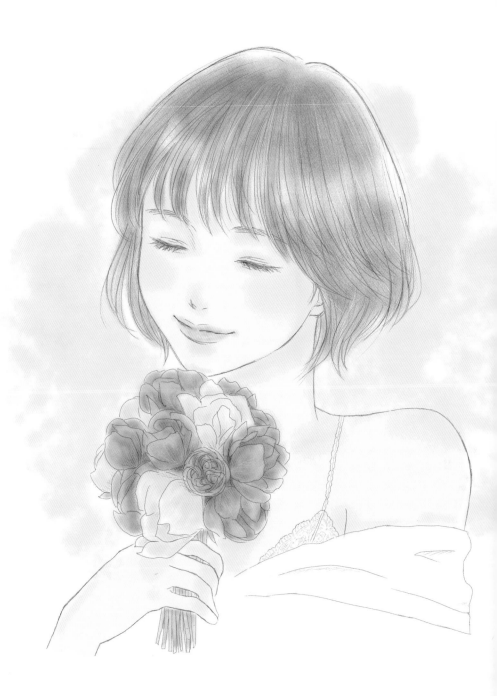

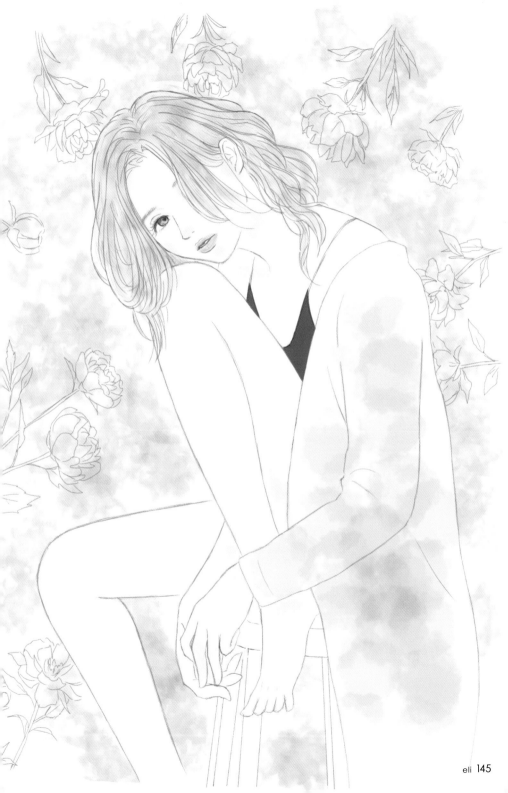

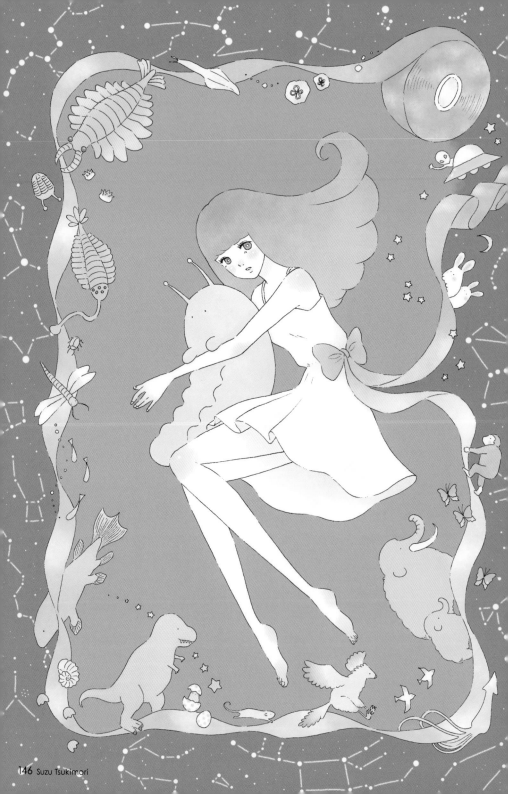

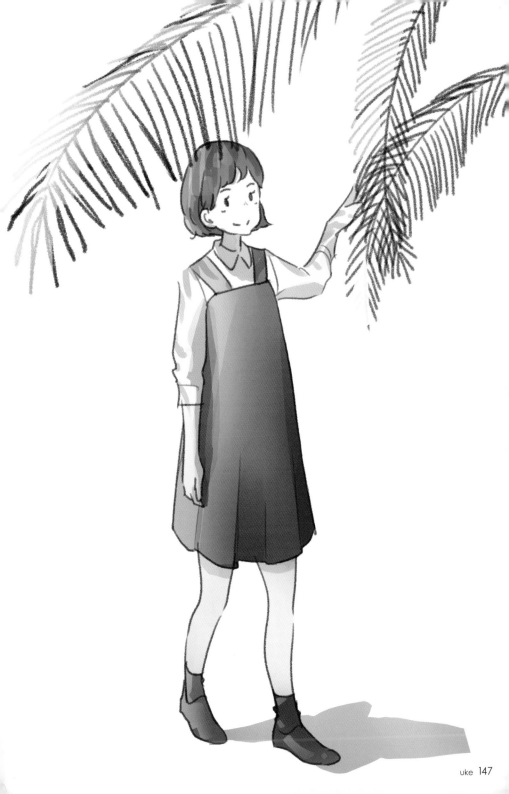

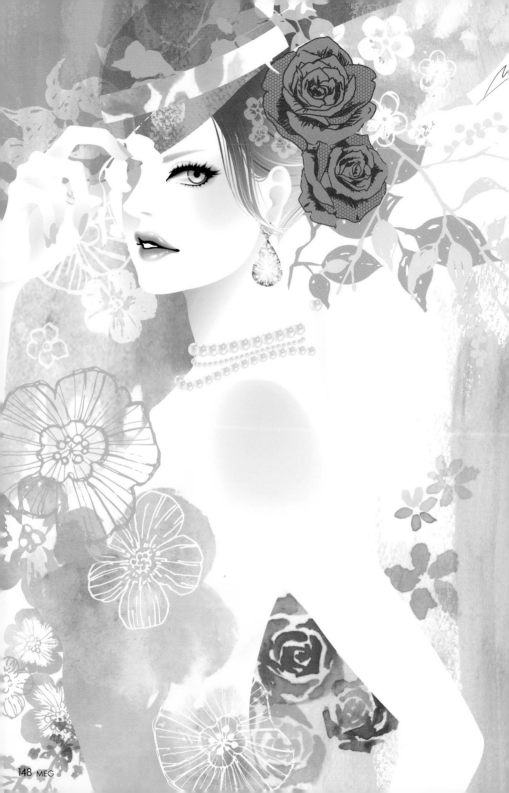

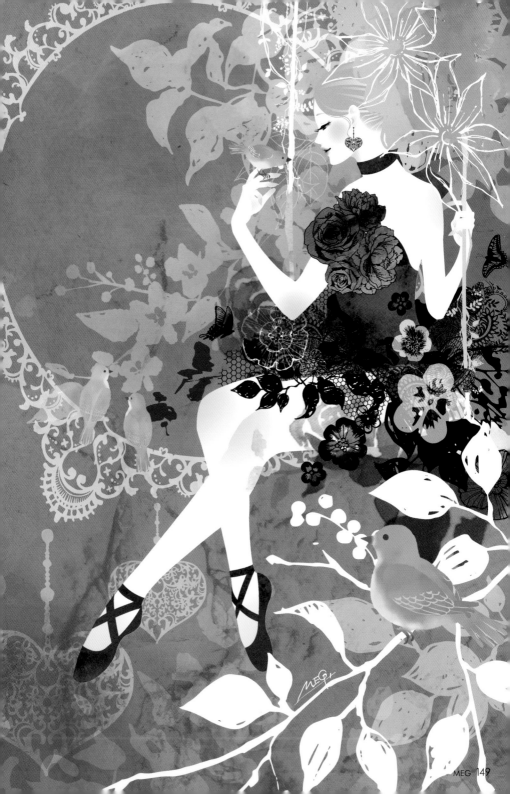

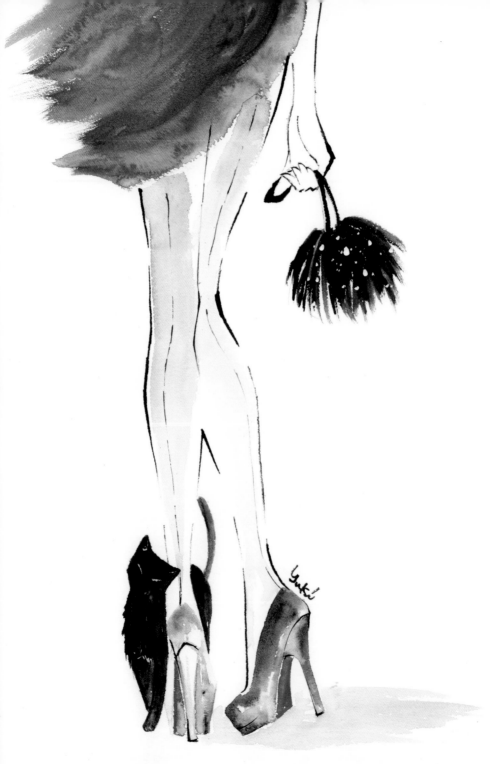

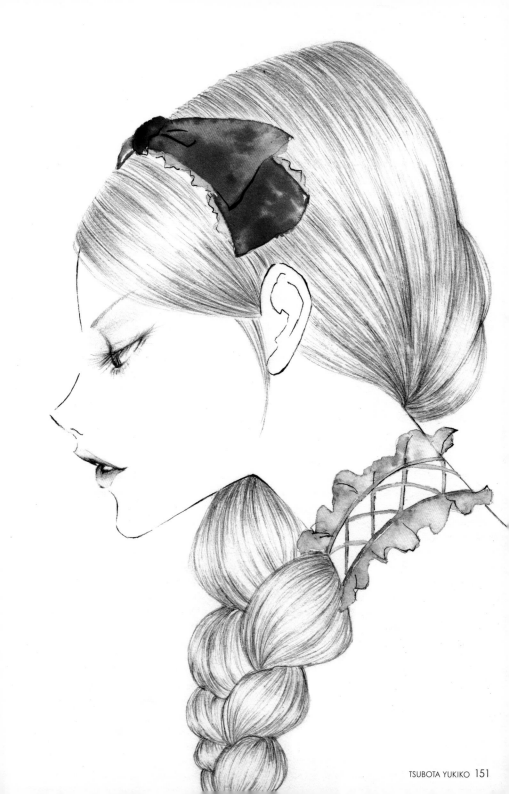

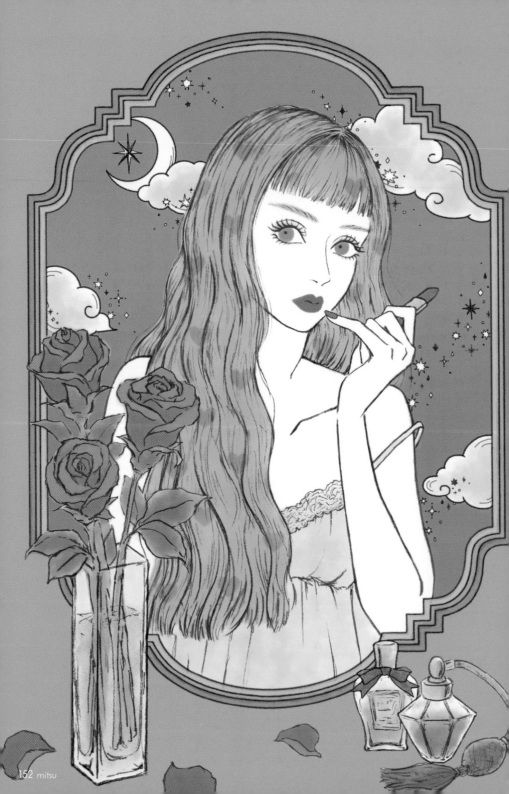

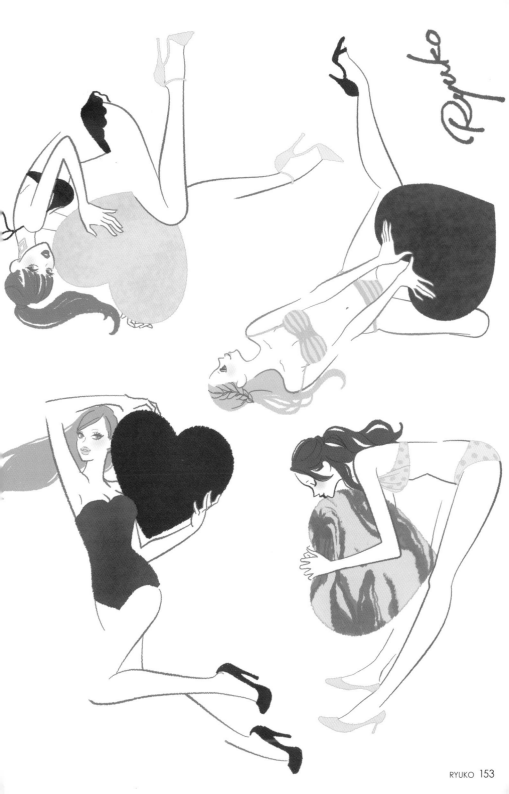

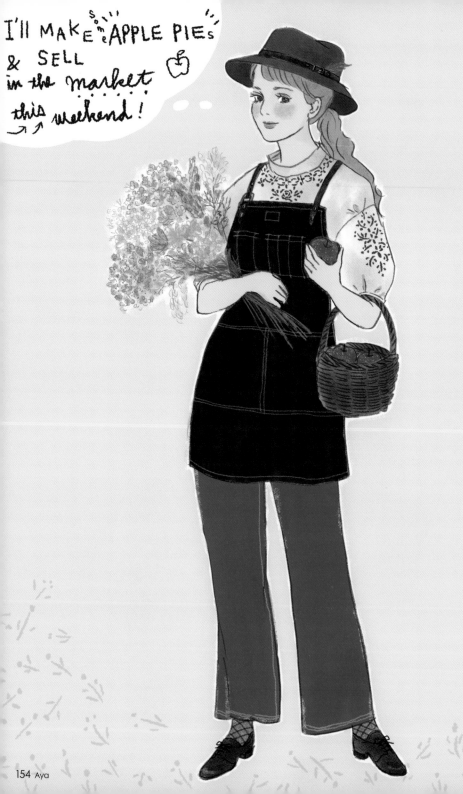

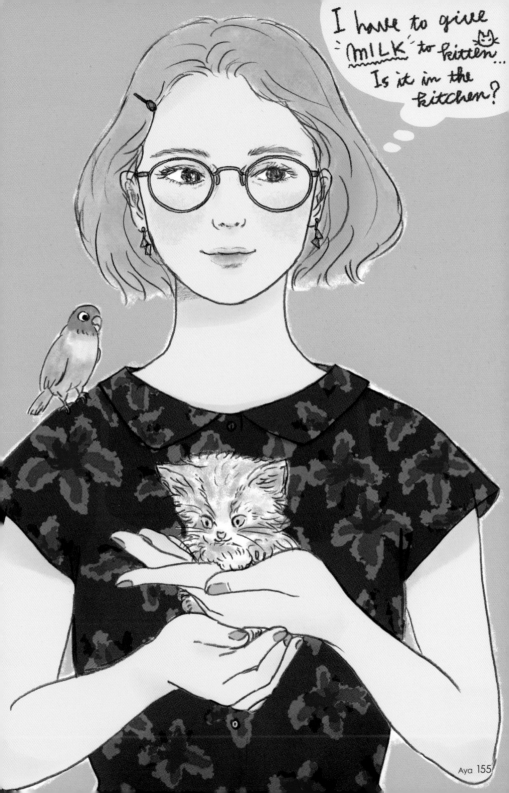

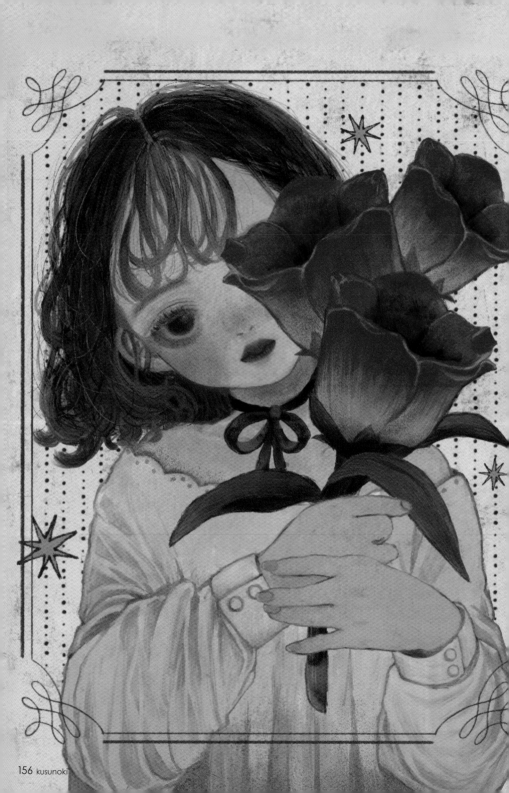

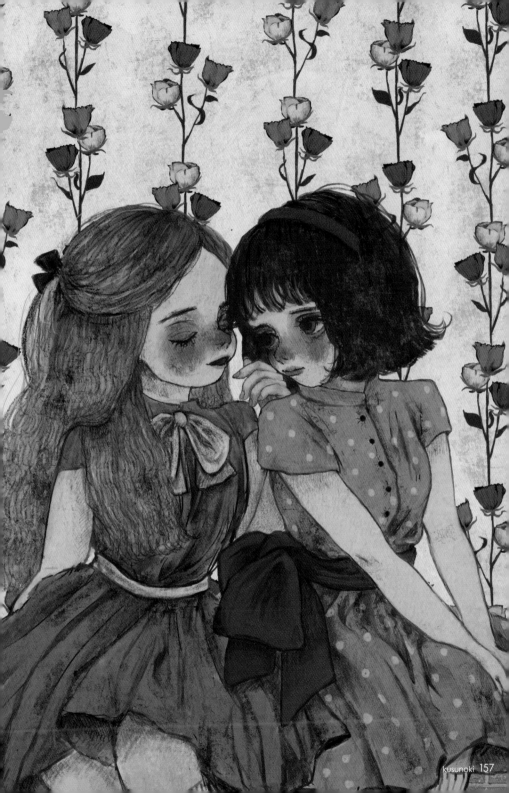

kusunoki 157

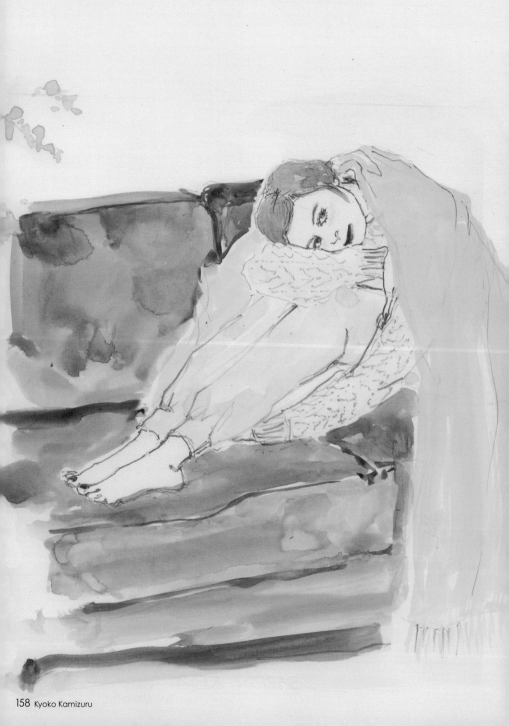

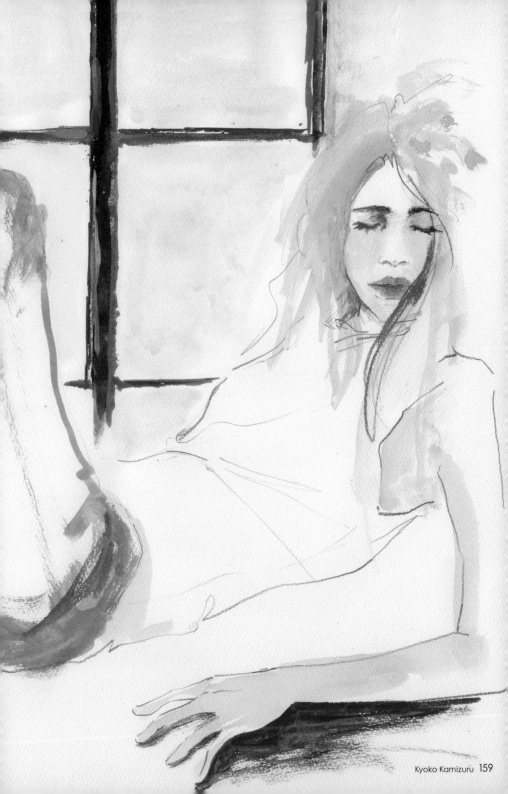

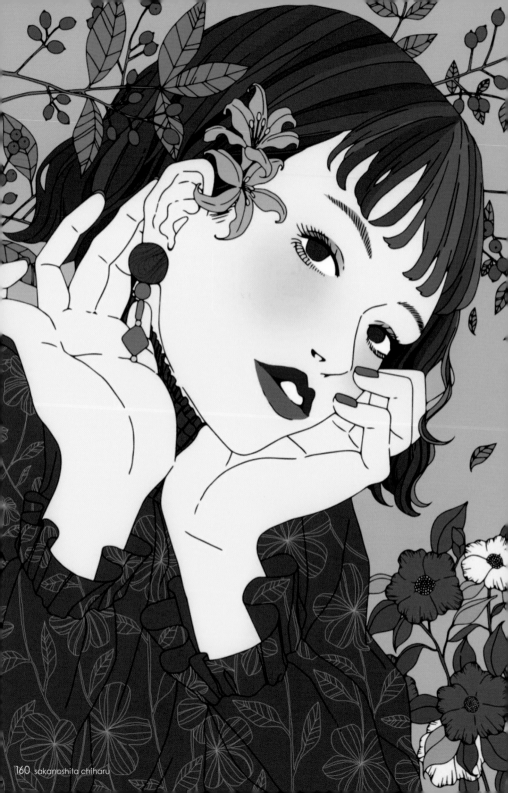

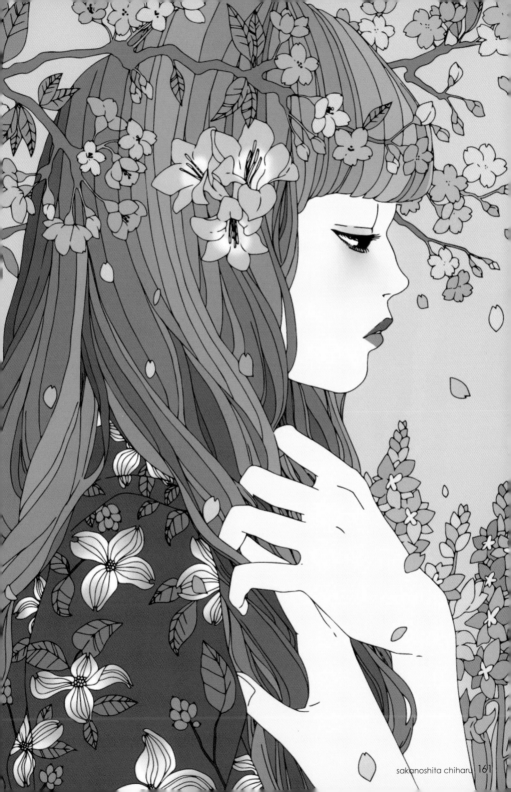

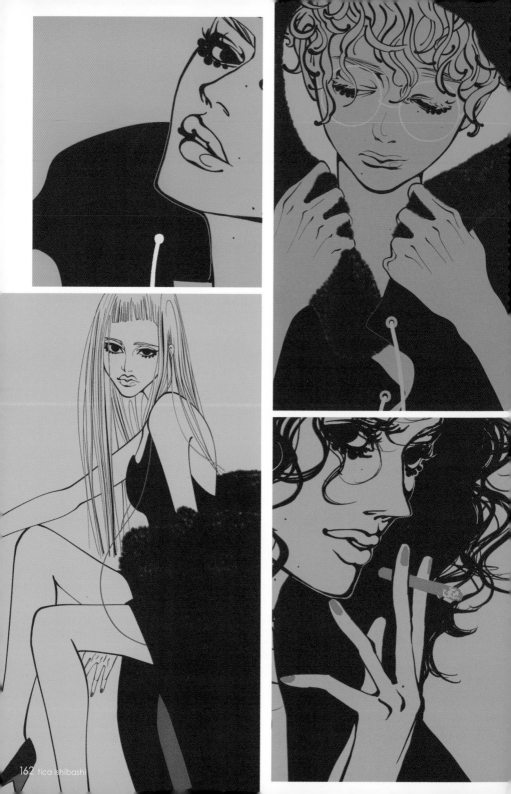

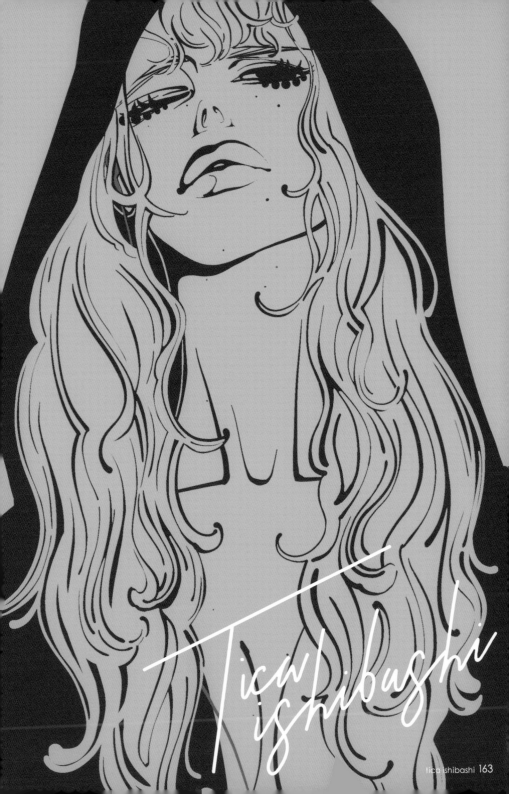

PROFILE

Please contact the artist directly for the request of work.
作品についてのご質問・お仕事のご依頼は各作家へ直接お問い合わせください。

095

AOI

今を生きる女の子がコンセプトです。ファッションやメイクなど、女の子を構成する部分を大切に、女の子が出す色んな表情を描ければいいなと思っています。

https://www.instagram.com/a.o.i1014
tizimixx@icloud.com

069

青山 瑩
Ei Aoyama

山形県出身、東京都在住。理想郷と理想の女性をテーマに、宝石や花をモチーフにしたイラストを描いています。透明水彩独特の滲みやぼかしを使って、内側から輝く女性の姿を表現しています。

http://coffret-a-bijoux.net
ei8726r@gmail.com

099

あかぐち みむ
Mimu Akaguchi

『可愛く生きたい全ての女の子を応援する』がモットーのフリーランスイラストレーターです。グッズデザインやWEBイラスト、コラムなど。ご連絡お待ちしております!

http://akagumichan.com
akagumichan@yahoo.co.jp

060

Acabane*

書籍挿絵・グッズデザイン・CDジャケ・スタンプ制作等ジャンルレスで活動。透明感あるタッチで描く"生き物と自然の共存"をメインテーマにしつつ、オリキャラ「トラオ」の様なテイストの違う絵を描く事も強み。

http://acabanefact.wixsite.com/lovecurry
acabanefact@gmail.com

078

Asatam

あさたむと読みます。老若男女問わず楽しめる作品をテーマに、画展・ポスカ販売等の活動に取り組んでおります!人物や動物中心のデザイン受注可、ご依頼やご相談はメール、TwitterのDMにて受付ております。

https://twitter.com/asatam_n
asatamu@gmail.com

154-155

Aya

柔らかいタッチを生かし、幼児ドリル、ママ向け冊子、健康雑誌などでカットを描いてきました。女性向け、ファッションなどのイラストも手がけたく様々なタッチを試行錯誤しています。サイトをぜひご覧ください。

https://creatorsbank.com/aya_mint
susoayako@i.softbank.jp

140

有村 佳奈
Kana Arimura

鹿児島県出身、大阪在住の美術作家。アクリル絵具で乙女な絵を描く。ファンタジックで色っぽい作風。イラストレーターとしても活動中。twitterとinstagramでも最新情報を発信。

http://www.kana-arimura.com/
info@kana-arimura.com

136-137

amber

東京都内で活動するイラストレーター／デザイナー。出版社・アパレル会社で販促・広報を担当、フライヤーなども作成。ミリペン手描きの線画で、女性の洗練された美や色気を表現することを意識しています。

https://twitter.com/amber_sns
infinity.llc.company@gmail.com

ico.
いこ

141

女性誌の挿絵、書籍表紙、百貨店や化粧品の企業広告など。モード、レトロ、ポップ、和風美人画など作品や目的に合わせてガールズイラストを描き下ろしております。オリジナルグッズやZINEも作成。
http://icollection.me/
icollection0816@gmail.com

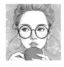

諫山 直矢
NAOYA ISAYAMA

085

福岡在住のイラストレーター。ドキッとしたりうっとりするような魅力ある女性像を日々模索。自治体や企業・店舗の広告や販促物、壁画など幅広い分野で活動。

https://www.instagram.com/naoya_isayama/
isayama@napsac.net

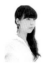

tica ishibashi

162-163

フリーのファッションイラストレーター・デザイナー。ユーザーのココロをずきゅんと射抜く、胸に響くクリエーションを目指しています。カット画からブランドイメージビジュアルまで、モードを意識した様々なファッションイラストを描いています。
http://tica.cc
info@tica.cc

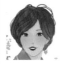

いちほ
ICHIHO

071

イラストレーターズ通信会員。はつらつとした元気さの中に、上品さ、知性を感じさせるイラストレーションを描くことを心がけています。web/書籍/広告/雑誌などで活動中。

http://www.yagawa.net
ichiho@wing.ocn.ne.jp

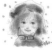

伊東 千江
Chie Ito

079

1981年 週刊少女フレンドで漫画家デビュー。単行本は24冊。最近は「たのしい幼稚園」「ひめぐみ」「ピンク」等のお姫様絵本の挿絵等。少女の絵に詩を絡めたものも描いています。

http://www.chies-room.com/
info@chies-room.com

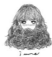

imme

008

アパレル企業でWebデザインアシスタントを務めイラストレーターとして活動中。似顔絵、ウェディング系、ロゴ制作等を手掛けました。水彩、手描き、デジタル（ペイントソフト）デッサン、ガールズイラストが得意。
https://www.instagram.com/imme0322
imme.0322@gmail.com

岩本 しょうこ
Shoco Iwamoto

070

埼玉県在住のフリーランスイラストレーター。柔らかで、透明感のある女性イラストを得意とし、書籍、Webなど、媒体を問わずお仕事をさせていただいています。ポップでかわいいキャラクターイラストも描きます。
http://hueshoco.web.fc2.com
hueshoco@gmail.com

uke

147

東京都在住。印刷会社勤務。女性・ファッションを中心に、シンプルで暖かみのあるイラストを心がけて描いています。

https://www.instagram.com/uke333/
irodori117@gmail.com

丑山 雨
Ame Ushiyama

102

"強く儚い"をモットーに和装や制服の少女画を描いています。我流ですが、仏画も描きます。2016年からは各地のイラストのグループ展にも参加させていただいており、創作活動の輪を広げております。
https://ushi-mt.tumblr.com
kks_flat@yahoo.co.jp

内田 大司
Uchida Taishi

092-093

多摩美術大学グラフィックデザイン学科を卒業後、グラフィックデザイナー、イラストレーターとして活動。淡いタッチでポップなイ ラストを描いています。現在ではWebや、ア プリ、広告イラストの制作をしています。
https://twitter.com/ut_illustration
uchidataishi825@gmail.com

eli
えり
144-145

横浜市在住。主に女性をモチーフに透明感を大切に描いています。人の表情や醸し出す空気感が好きなので、丁寧に表現していきたいです。柔らかさも暗い部分もそのままで包み込むような魅力的な女性を描きたいです。

https://www.instagram.com/eli_illust
eliillust@gmail.com

大野 朗子
Akiko Ohno
044

バンタンデザイン研究所グラフィックデザイン科卒業。広告代理店、デザイン会社を得て2007年からフリーランスで活動。オシャレタッチから面白タッチまで様々なイラストをチャレンジャー精神で楽しく描かせて頂いてます。

https://akikohno.jimdo.com
rococchan@d1.dion.ne.jp

おおもり あめ
Ohmori Ame
121

08年頃よりお仕事開始、現在は女児向けの書籍を中心にイラスト・まんが等を制作。動物・怪獣・民俗学・食べ物が好きです。装画・挿画・まんが・広告・キャラクターデザイン等、幅広いお仕事をお待ちしております。

http://ohmoriame.net
expo@ohmoriame.net

おおやま ゆりこ
Yuriko Oyama
010-011

Yuriko Oyama is an illustrator and designer based in Tokyo.
東京都出身のイラストレーター・デザイナー。鉛筆と水彩などを使用し、女性を描くことを得意としている。

yurikooyama.com
acloudydream@gmail.com

オカダ キキ
kiki illustration
089

美術専門学校を卒業後、グラフィックデザイナーとしてアパレル会社に就職。その後、フリーとして東京を拠点に活動。海外旅行が趣味で海外生活の経験も。現在はファッションコラムを執筆するなど幅広く活動中。

https://kikiokada.jimdofree.com
nyart7891@gmail.com

奥川 りな
Rina Okukawa
046

ガールスイラストでは、絵の中心である、女性の「顔」が魅力的に見えるように気をつけています。

http://rinaokukawa.com
rinaokukawa@gmail.com

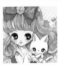

緒口 さおり
oguchi saori
056

どこか懐かしく、そしてあたたかい雰囲気を目指して。レトロな少女のイラストを中心に制作しています。

http://shiratoriza.girly.jp
ogchisaori@gmail.com

甲斐 千鶴
CHZURU KAI
035

フリーイラストレーター。カジュアルゲームの仕事などをメインにしておりますが、美人画ではアジア人・日本人にしか描けない雰囲気の女性を描ければと思っています。

http://satochinfillya1.wixsite.com/mysite
satochinfillya1@gmail.com

かおり
kaori
143

フリーのイラストレーター・絵描き。自分が心動いたものを描いています。よく描くモチーフは自然物。音楽とお笑いが好きです。幅広い絵柄に対応します。過去のお仕事…書籍の挿絵、キャラクターデザイン、壁画など。

https://kakaonokaori.tumblr.com/
kakaowaka@yahoo.co.jp

上鶴 京子
Yuriko Oyama
158-159

奈良県在住。1975年生まれ。会社勤めをしながら、マサモードアカデミーオブアートでイラスト制作を学び、2018年よりフリーイラストレーターとして活動を始める。

https://practice-k.com
kamizuru@practice-k.com

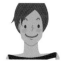

カワムラ アキコ
KAWAMURA Akiko

033

広告、アパレル関係の仕事を経てフリーのイラストレーターに。
現在は広告、出版、Web、映像など幅広い媒体で活動中です。
POPで明るくスタイリッシュなイラストレーション。

http://akiko-k.com
akki@jg8.so-net.ne.jp

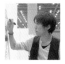

kis
キス

132

日常に活気と彩りを添えられるような作品を目指し制作に取り
組む。作風やモチーフはその都度カラーを変え、音楽アーティス
トを始め様々な企業やブランドへデザインを提供。多岐に渡り活
動を展開中。

http://www.kis-cheindrive.com/
kis.art.works2016@gmail.com

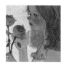

楠
kusunoki

156-157

人物画(少女)を中心にデジタルで制作しています。可愛いけど
可愛いだけじゃない、アンニュイでどこか憂いを帯びている表情
や、仄暗い雰囲気の作品を創るのが好きです。

https://kusunokinlgc.tumblr.com/
rng.3103@gmail.com

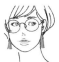

久保田 ミホ
Kubota Miho

021

イラストレーター。ファッション・美容・生活関連の書籍や雑誌、
女性をターゲットにした広告、商品パッケージ、コラボアイテム
など幅広い媒体で活動中。
インスタ→kubotamiho_illustrator
http://heartofart.chu.jp
miho_o@smail.plala.or.jp

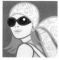

クラハシ・ヨーコ
Yooko Kurahashi

047

おしゃれで魅惑的、レトロポップなガールズイラストレーションを
中心に、雑誌・広告・パッケージ・WEB等、幅広い媒体で活動中。
個展・グループ展・企画展等、展示多数。「イラストレーターズ通
信」会員。
http://kurahashi-yooko.petit.cc
info@kurahashi-yooko.com

黒猫 とまと
Tomato Kuroneko

106-107

古き日本の絵師達へのリスペクトを素材や技法に拘らず自分の
心地良い形で作品にしている私淑です。ギャラリー↓も是非ご
覧下さい。
twitterもやってます→@96neko10ma10
https://tomatokuroneko.myportfolio.com
96neko10ma10@gmail.com

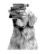

kei saito
ケイ サイトウ

036

人や動物、野菜など様々なモチーフを描いています。手書きで
しか表現できない線や色味を大切に、そのモチーフの良さが伝
わるような絵を目指しています。よろしく お願い致します。

http://www.instagram.com/kei_illustration/
kei.optimusg18@gmail.com

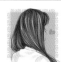

小磯 真奈美
manami koiso

074

おしゃれを描くことが大好き。でも、自分自身は、おしゃれもメイ
クもヘアもよくわからないし、服もあまり買わないし…。絵の中
は自由だから、"ステキ"をたくさん描いています。

https://www.instagram.com/illustrator_manami.koiso/
tsubakuro-jam@kmh.biglobe.ne.jp

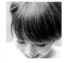

こくぼ あっこ
acco kokubo

114-115

1986年埼玉生まれ。女子美術大学卒業。大学では洋画を専攻
し、そのころから少女画を描き続けています。現在の主な手法は
水彩やアクリルガッシュ、デジタル加工。愛を感じるあたたかい
雰囲気を大事にしています。
i-acco.com/
1204acco@gmail.com

小米 雪
Kogome Yuki

052

女性を中心としたイラストを描いています。機会があれば私の
他のイラストも見て頂けると嬉しく思います。

https://twitter.com/yukiyakonkon_sc
yukiyakonkon1102@yahoo.co.jp

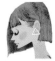
後藤 知江
GOTO CHIE

067

タイトル「知性の女神」 ちょっとロココ調のイメージでまとめてみました。オリジナル作品ののいいところは、「笑顔にしてほしい」と言われないことです。笑 なので今回は、思いっきり笑わない女に挑戦しました。
http://gotochie.jimdo.com/
chie-g@triton.ocn.ne.jp

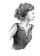
comiho
こみほ

075

聖心女子大学卒。水彩で女性/化粧品/料理等を描く。美容院やアパレルなどにイラスト提供。ウェルカムボード制作や、iPhoneケースなどのグッズ販売も手がける。20代女性から共感を得て、Instagramフォロワー数は1万人を超える。
www.comiho.com
comiho.world@gmail.com

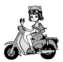
小佳
koyoshi

007

水彩を用い、様々な画風で女性の秘める想いを表現しています。現在卒業制作にて和洋折衷の連作「宇治十帖」を制作中。詳細はtwitterにて。
https://twitter.com/eanak52
oringoringo0303@gmail.com

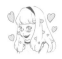
CO.RI.N

088

顔をくしゃくしゃにして笑う、感情に素直な女の子を描くのが得意です!基本的にはどんなご依頼にも柔軟な対応を心がけておりますので、私の作品に興味をお持ち頂けましたら、是非ご一報いただければと思います。
https://www.instagram.com/co.ri.n/
corinn622@gmail.com

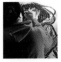
kozi69
コヲジロック

050-051

1981年生まれ。山口県宇部市在住。インターネットと不定期開催の作品展で「シンプルにかわいくて、かっこいい。」をテーマとした作品を発信中。
最近は、twitterで #まいにちkozi69 を 日々更新中。
http://www.kozi69.com
info@kozi69.com

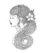
saaya
さあや

094

ガールズイラストやカップルイラストをメインに、フリーランスのイラストレーターとして活動中。

https://www.instagram.com/sa___386
saaya.386@gmail.com

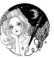
齋藤 さち子
Sachiko Saitoh

110-111

イラストレーター。1983年青森県生まれ、在住。2008年、個展開催より活動を開始。「詩とファンタジー」(かまくら春秋社)2013-14年間優秀賞。音楽を奏でるように、物語を紡ぐように、絵と接していきたいと思っています。
http://loopmark.org/index.html/
mail@loopmark.org

さかのした ちはる
sakanoshita chiharu

160-161

女性を描くのが大好きです。作品は春夏秋冬をテーマにした春と冬のイラストです。

https://twitter.com/s_chiharuart
sakanoshita.chiharu@gmail.com

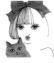
櫻田 暁子
Akiko Sakurada

096-097

多摩美術大学卒。2000年よりフリーランスで活動中。花と女の子の世界を描き続けております。

http://akikosakurada.wixsite.com/akikosakurada
okika_adarukas@rose.odn.ne.jp

サリー・ルーナペーペ
Sally Lunapepe

128

おしゃれでジャジーなイラストを目指して、素敵なライフスタイルを表現できたらと思います。FB、IGもあります。よろしくお願いします!
http://sallymoonper.blog.fc2.com/
sallymoonper@yahoo.co.jp

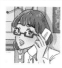

しおみ なおこ
NAOKO SHIOMI

028

1990年生まれ／大阪成蹊大学イラストコース卒業／「大人かわいい」をテーマに、ガールズイラストをメインで描いています。10代後半〜30代くらいの女性向けのタッチで、明るい色使い・テイストが得意です。
http://naokoshiomi.com/
summergreen.7.0.5.3@gmail.com

鹿川 美佳
Mika Shikagawa

077

兵庫県出身在住。'05年よりフリーのイラストレーターとして活動。主に広告や雑誌のイラストを手掛けています。人物や動植物を水彩やデジタルで、女性らしく表現することを得意としています。
http://www.mika-shikagawa.com
shikagawa@abelia.ocn.ne.jp

Shiki
しき

053

東京在住。IT企業にてインハウスデザイナーとして勤務しており、イラスト制作もてがけています。かわいく繊細で透明感のある女の子が得意でゲームやWebサイト、広告などで使えるイメージキャラクターの制作を承っています。
https://shikiss.s-yk.net/
shikiss@s-yk.net

城咲 ロンドン
SirosakiLondon

034

1991年、静岡生まれ。2012年からフリーランスのイラストレーターとして活動。砂糖菓子のような、危く愛らしい少女達を描く。

https://twitter.com/london_222
london070222@gmail.com

Studio Ako
スタジオ アコ

027

東北芸術工科大学卒業。1999年からフリーのイラストレーターとして活動中。書籍、Web等、様々な分野でのお仕事を手掛けております。温かみのあるイラストが得意です。漫画の制作経験もございます。
http://studio-ako.wwww.jp/
studio_ako88-snow11@yahoo.co.jp

Takako
たかこ

090-091

イラストレーター。Adobe illustratorを使用したファッションイラストを描く。主に書籍・雑誌・ウェブ・広告などで活動中。

http://www.rum-ice.com
rum-ice@cafe.nifty.jp

髙橋 蓮
Ren.Takahashi

040

10年後も美しいと感じるものを。

http://www.lotus-white.com
ren-takahashi@lotus-white.com

田室 綾乃
Ayano Tamuro

072

主にオイルパステルを使って描いています。広告や雑誌、本の装画、映像用のイラストのお仕事など、必要として頂ける機会があればジャンルを問わず幅広く活動したいと思っております。
https://www.tamuroayano.com/
mail@tamuroayano.com

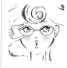

chieko

065

セツ・モードセミナー、PALETTE CLUBにてイラストレーションを学ぶ。web制作会社、IT関連会社等にてwebデザイナーを経て、2007年よりフリーランスで活動中しております。

https://chieko.cr-design.net/
chieko@cr-design.net

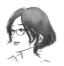

茅根 美代子
Miyoko Chinone

032

1986年生まれ東京在住。広告制作会社に5年勤務後2013年よりイラストレーターとして活動中。
PALETTE CLUB SCHOOL 15期修了。イラストレーターズ通信会員・イラストレーション協会会員。
https://www.chinone-m.com/
miyoko.chinone@island.dti.ne.jp

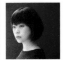

丁子 紅子
Choji Beniko

104-105

2013年度女子美術大学芸術学部絵画学科日本画専攻卒業。現在現代童画会会員。都内ギャラリー、百貨店を中心に展示活動を行いながら近年は本の装丁画やCDジャケット、ブランドヴィジュアル等の作品も描いている。
https://twitter.com/chbeni
beni.beni.boc@gmail.com

塚本 純子
tsukamoto junko

020

愛知県在住のババアです。97年よりフリーで活動をしています。今回は新しいタッチで新作を載せました。自作のぬいぐるみとTシャツのゆるい絵とLINEマンガインディーズで「ねこひち」連載中です。
http://tsukamotojunko.com
tsukamotojunko@me.com

月森 すず
Suzu Tsukimori

146

理系出身いらすとれーたー。主に女の子を描いています。自然科学と美味しいものが好きで、よくイラストのモチーフに。"可愛くって少し不思議"な世界観目指しています。Instagramを中心に活動中です。
instagram.com/suzu_tsukimori
tsukimori3.14@gmail.com

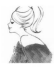

ツツイ モモエ
Tsutsui Momoe

084

心の清らかな部分に響く絵をコンセプトに、デジタル描画で女の子をメインに描いております。落ち着いた質感と穏やかな空気を纏った絵を目指しています。
twitter.com/VYVYETTE
vyvyette.poc@gmail.com

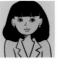

ツボタ ユキコ
TSUBOTA YUKIKO

150-151

かっこよくてセクシーな女性をメインに、インクや水彩・墨を用いて制作しています。紙とインクと水の融合で生み出される色彩は2度と同じものが生まれる事がありません。アナログならではの美しさを大切にしています。
https://tsubotayukiko.jimdo.com/
tsubota@ttdesign.net

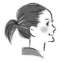

TERADA
テラダ

125

東京都在住。ビビッドな色使いで、アメコミ風の絵を描きます。ポップでおしゃれになるよう心掛けています。イラスト、挿絵などにお困りでしたら是非ご相談下さい。お急ぎの用事にも対応出来ます。
https://www.instagram.com/terada_illustrator/
terada.illustration@gmail.com

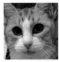

東城 みな
mina toujou

116-117

Vtuber「卯紗美りりか」、秋田県ご当地キャラクター「黄桜すい」など。主に企業様の萌えキャラやVtuberのキャラクターデザイン・イラスト制作等をしております。

http://toujoumina.com/
toujoumina@yahoo.co.jp

東山 容子
YokoToyama

113

京都精華大学デザイン学科卒業後デザイナーを経てフリーのイラストレーターに。作品は主に女性向けの媒体、書籍、広告、パッケージ等に使われております。WEBサイトをぜひ覧ください。
www.illust45.jp
yoko5i@tiara.ocn.ne.jp

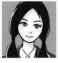

常盤 クニオ
Kunio Tokiwa

054

日本イラストレーター協会所属。デザイナーとして紙やWeb等のデザイン・イラストを経験後、フリーのイラストレーターとしても活動中。女性向けテイストを中心に、全体デザインまで含めたご提案が可能です。
https://kunio920.com
info@kunio920.com

十和田 ゆか
Yuka Towada

048-049

前回参加時からペンネームを変更しました（旧作家名:ぬう）。なめらかに、シンプルに、美しく、をモットーに日々制作しています。illustrator、photoshop、procreate、時々ボールペン。
https://twitter.com/nuuka_senyou
yuuka_r_m@yahoo.co.jp

ナカシマ ミキコ
Nakashima Mikiko

066

福岡在住。大人の女性に愛される、品のよさとほんのりセクシーさのある女性を描いています。

http://lightyears.chu.jp/
lightyears@sco.bbiq.jp

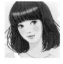

中島 慶子
Keiko Nakajima

030

若者から中高年まで年代を問わず女性を美意識高く描き分けるのが得意です。広告・WEB・雑誌・書籍などで活動中。迅速丁寧なお仕事を心がけております。

http://keikonakajima.tumblr.com
charmycoco@r4.dion.ne.jp

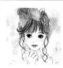

ながしま ゆり
Yuri Nagashima

063

主に水彩を使用して描いています。心惹かれる女性のまなざしや魅力を表現していきたいです。

https://www.instagram.com/nagashima_yuri/
yuri.nagashima0830@gmail.com

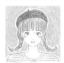

ながぬま ゆり
Yuri Naganuma

022

色鉛筆を使用して、ふんわりとしたかわいいタッチのイラストを描いています。女の子らしいガーリーなテイストを得意としています。

https://naganumayuri.wixsite.com/illust
naganumayuri@gmail.com

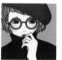

中山 あずさ
AZUSA NAKAYAMA

068

福岡出身。主に女の子や動物、植物をモチーフにした作品を展開。企業DMやカタログ表紙をはじめ、ステーショナリー等の製品を手掛ける。主な仕事：mnemosyne×creatorsノート（1ST COLLABORATION）表紙等。

http://chazure.main.jp/
info@chazure.main.jp

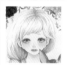

nagmeg
なぐめぐ

098

愛知県在住。女の子をモチーフにアクリル絵の具と色鉛筆を使って可愛いだけじゃない複雑な女の子の表情を描いています。絵を見てもらった一瞬だけでも嫌なことを忘れてられるような優しい絵を描きたいと思っています。

http://nagmeg.com
nagmeg312@gmail.com

ナツカワ
Natsukawa

055

日常の中でかわいいと感じたものをゆったり描いています。

Twitter・Instagram共通 @nat_kaw1234
ntkw.7272@gmail.com

なつめ あさ
Asa Natsume

123

少女向けのイラストや漫画を制作しています。女の子が憧れる作品を作ることが目標。作品制作の傍ら、小・中学生向けお絵かき教室の定期開催や似顔絵イベントの実施など、対面での活動にも力を入れています。

http://ntmasa39.tumblr.com
ntmasa0086@gmail.com

7.7.4

041

どこか憂いを帯びた儚げな表情・雰囲気のガールズイラストを中心にいろいろ描いております。HPにイラストを多数掲載しておりますので、ご覧いただけますと幸いです。

http://nanashi-portfolio.amebaownd.com
nanashi.work@gmail.com

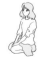

並河 泰平
Taihei Namikawa

045

1991年兵庫県生まれ。東京都在住。日頃の愚痴や世の中に対する疑問をイラストで表現し、WEBサイトやSNSを中心に発表している。

https://www.instagram.com/naminamigallery_i/
naminami.gallery@gmail.com

ネギシ シゲノリ
Negishi Shigenori

主に女性のイラストレーションを得意としてます。1995年よりフリー。佇まいの美しい人を描いていければと思っています。どうぞよろしく‼

http://www.negishi-shigenori.com
info@negishi-shigenori.com

猫野 ココ
Coco Nekono

児童書や雑誌・書籍の挿絵、ゲームイラストや広告イラストなど様々な媒体で活動中。同時にねこのきもちWEB MAGAZINEで4コマ漫画も連載中。かわいい女の子やファッションアイテムを描くのも好きです。

http://twitter.com/coco_memoire
chakuroneko@gmail.com

乃の木 そよ
Nonoki Soyo

福岡県在住。フリーランスのイラストレーターです。主にガールズイラストをメインに描いています!

https://www.instagram.com/sooooyoooon/
nonokisoyo@gmail.com

nori

多摩美術大学卒業後、渡英。WEBデザイナーを経て2008年よりフリー。常に心がけているのは、「凛とした」世界観です。色彩やファッションにポイントをおきながら、わかりやすく表現することを心がけています。

http://www.nk-plus.com
nori.illust@gmail.com

PACt
パクト

千葉市在住。デザイナー兼イラストレーターとして活動。カラフルな彩りの世界や、ハッピー!となれるようなイラストを描きます。カットイラストだけでなくウェルカムボード、オーダー絵画のご依頼も承っております。

http://pact-design.com/
pact.design@gmail.com

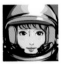

Backside works.
バックサイドワークス

福岡で活動するグラフィックデザイナーです。その他の作品をご覧になりたい方はHPまたはinstagramまで。
@backsideworks

backsideworks.com
backsideworks@gmail.com

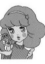

はっとり♡かんな
hattori kanna

81年大阪生まれ。東京在住。ちょっぴりレトロでキュートな女の子を描いています。アイドルとのコラボグッズ、CDジャケットアートワーク等活動中。オリジナルグッズも販売中。

https://twitter.com/nankaphone
nankaphone1981@yahoo.co.jp

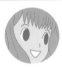

HATOBA
はとば

漫画等を引用したフラットなイラストを描いています。別名義でデザイナーとしてキャラクター、ファッション、ロゴタイプの制作と多岐にわたって活動しています。

http://hatoba-graphics.tumblr.com
hatoba.graphics@gmail.com

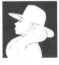

花村 信子
nobuko hanamura

マサ・モード・アカデミー・オブ・アート卒業。MJイラストレーションズ21期生。アクリル絵具・色鉛筆を使って手描きのイラストレーションを描いています。

hanamuranobuko.com
hanamuranobuko@gmail.com

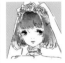

ハヤサカ メグミ
Megumi Hayasaka

『くらしを彩るイラストレーター』として、洋菓子のパッケージやブライダル用イラスト等、主に女性向けの媒体で活動中。イラストカットは1点からでもお受け致しておりますので、まずはお気軽にご連絡下さいませ。

http://www.moumoucat.com
hayasakamegumi@moumoucat.com

Hanna
ハンナ

2017年より独立。紙媒体・WEB・PR広告などを中心に活動中。揺れのある線画で、カジュアルな雰囲気を得意としています。2018年7月には個展『make a journey alone』を開催。

https://www.hannaillustration.com/
setohanna.5@gmail.com

平山 恵
Megumi Hirayama

茅ヶ崎市在住。画家／イラストレーター。静けさ、アンニュイ、イノセントをキーワードに、柔らかな雰囲気が伝わるように描いています。画材はアクリルガッシュ、色鉛筆、パステル等題材に合わせ選んでいます。

http://memetopaz.tumblr.com/
mgmm_hrym@yahoo.co.jp

福良 雀
Fkura Suzume

横浜市生まれ 東京都在住。青山学院大学文学部卒業。セツ・モードセミナー卒業。坂川栄治装画塾 卒業。山田博之イラストレーション講座 卒業。挿絵画家の会みんなが選ぶイラストレーター! 大賞。第5回東京装画賞 唐亜明氏選 審査員賞。

http://fukura-suzume.com/
info@fukura-suzume.com

藤井 桜子
Sakurako Fujii

1996年生まれ。京都造形芸術大学を卒業後、フリーランスのイラストレーター・グラフィックデザイナーとして活動を開始。阪急百貨店やLUCUA1100など、様々な場所で作品を発表予定。

https://www.instagram.com/sakurakofuji/
macid.fjii@gmail.com

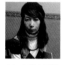

富士 華子
Hanako Fuji

主に水彩色鉛筆で作成していますが、企画内容に合わせてデジタル画も作成します。媒体の中で効果的に魅せられるイラストを提供致します。お客様にとってたった1枚のイラスト。1枚1枚大切に取組みます。

https://55ohana8687.wixsite.com/ohanalabel
55corinkun@gmail.com

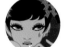

bAbycAt
ベイビーキャット

Illustrator／Graphic designer.イラストはロッキンな和や音楽、魅力的な生き方がテーマ。タフで個性的で自分のスタイルがある女性を描いています。

https://www.babycat555.com/
babygirl555@sariayu.net

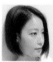

鉾建 真貴子
Makiko Hokodate

1992年生まれ/福島県相馬市出身/東北芸術工科大学芸術文化専攻洋画領域修了/東京都在住/活動は作品展示販売、挿絵、カラーイラスト、ゲームイラスト、漫画、似顔絵等。ご相談、ご依頼お待ちしております。

https://twitter.com/MakikoHokodate
dwnqstar@yahoo.co.jp

HotButteredRum
ホットバタードラム

'93年生まれ、東京都在住。女子美ヴィジュアルデザイン科卒。色々な画材を使ったアナログ原画とデジタル編集が得意です。不機嫌な女の子とファッションと自然が大好き。雑誌・web・アパレルなど幅広く活動中。

https://www.instagram.com/hotbutteredrum/
hotbutteredrum33@gmail.com

Maki Emura

1986年山口県出身。女子美術大学卒業後、広告代理店、デザイン事務所を経て、現在はフリーランスでグラフィックデザイナーやイラストレーターとして活動や展示など行う。
「イラストレーターズ通信」会員

http://emaki1217.wixsite.com/maki
e.maki1217@gmail.com

俣野 蜜
MITSU MATANO

2012年より作家活動を始める。主に0.03ミリのペンを用いて感情を織り込むように線を引き自身にとって芳しい魅力的な人物を描く。
[Work] 新堂冬樹著『少女A』(祥伝社)文庫版装画

https://glitter9row.wixsite.com/mitsumata
mitsumata.no@gmail.com

真野 あお
Maya Aoh

042

理想と憧れのおんなのこを主に透明水彩と鉛筆で描いています。お仕事、展示のお誘いは記載したメールアドレスで募集中です。LINEスタンプや原画販売も行っております。詳しい活動はHPやSNSで随時更新中。

https://ma8a0.amebaownd.com
ma8a01216@gmail.com

真吏奈
MARINA

043

札幌市在中のママさんイラストレーター兼アーティスト。アクリル絵の具やCGを使い動物や女性を描く。ポスタービジュアル・挿絵・WEBなど。

www.abemarina.com
info@abemarina.com

ミカル
mikaru

133

かわいいだけじゃ物足りない！レトロポップで怪しげな女の子、毒乙女を描いています。また、立体作品としてオリジナルこけしのコケッチュ(koketsch)も制作販売中です。

https://www.instagram.com/mikaru_dokuotome/
contact@dokuotome.com

水島 尚美
mizushima naomi

023

ガーリーで上品な女性が得意です。ファッション系イラストを中心にガールズメディアでイラストコラム連載、女性雑誌SNS公式イラスト、アイドル似顔絵、書籍表紙などを手掛けています。

http://www.instagram.com/mizushimanaomi/
mie422@gmail.com

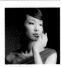

ミツ
mitsu

152

かわいい、キレイ、かっこいい、セクシー、女性の持つたくさんの魅力をテーマにガールズイラストを描いています。見た人が、きゅんとするような表現を目指し描いていきたいです♡

https://www.instagram.com/7choco2/
lollipop1862@gmail.com

南 れーな
Re-na Minami

100-101

LINEスタンプ「オタくま」がヒット。コンテスト出場・TV出演・読者モデルなど絵描きの枠を超えた表現活動にも挑戦。楠木正成の子孫で趣味は筋トレ。2018年Ms.Asian Beautyグランプリ受賞。

https://www.instagram.com/u3ureina/
reina.lovejob@gmail.com

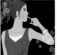

宮重 千穂
chiho miyashige

076

見る人に心地よいシンプルで優しい雰囲気のイラストづくりを心掛けています。美容健康・マナー・ファッション等の分野で"文章では伝わりにくい内容をイラストで示す"そんな場面でお役に立てると思っております。

https://www.miyashige.com/
smile@miyashige.com

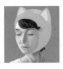

ミヤモト ヨシコ
Yoshiko Miyamoto

004-005

2005年にイラストレーターとして独立。女性を中心に、シニア、ファミリーなど人物を描く。今までの作風にとらわれず、描きたい物、タッチを模索している。3児の母。

http://miyamon.net
miyamon58@gmail.com

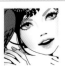

MEG

148-149

東京都在住。花や女性をメインモチーフとしたイラストレーションを制作しています。女性向けの美容、ファッション、ビジネス、音楽、ブライダル関連を多く手掛けています。

http://www.meg-web.com/
info@meg-web.com

杢田 斎
Itsuki Mokuda

082-083

個展やグループ展を中心に活動中です。画材や技法など、常に新しい事に挑戦し続けていきたいと思います。

http://itsukimokuda.wixsite.com/webgallery
mail@mokuda6.com

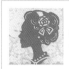

森 あゆみ
Ayumi Mori

1979年生まれ。熊本出身、関西在住。デザインフェスタやグループ展に精力的に出展。都内ヘアメイクスタジオのカットイラストや、クラフトカッターのデザイン、切り絵を用いたウェルカムボードの制作も手がける。
http://ayumi.moo.jp/
bloom79note@yahoo.co.jp

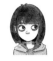

Morimalu
もりまる

ちょっとリアルで繊細かつカッコいいをテーマに、ペンと水彩・インクでイラストを描いている。現在は関東で活動中。
https://www.instagram.com/m.tomk/
wi_i.t.w_sh@icloud.com

矢城
yashiro

京都府在住。女性の持つ愛らしさ、妖艶さや儚さ等をファンタジックな世界観で表現したガールズイラストを主に得意とします。現在、関西のアートイベントを中心に活動中。
http://angelica-girl.wixsite.com/strange-eggs
kirikirimai_12@yahoo.co.jp

柳澤 ミカ
Mika Yanagisawa

ガールズイラストを中心に創作活動を行っています。(動物やお花のモチーフも得意です!)wedding関連、挿絵、キャラクターデザイン等…御用の方はメールにてお気軽にご連絡くださいませ☆
https://www.instagram.com/y.mika0530/
y.mika0530@gmail.com

山平 祥子
Sachiko Yamahira

埼玉県在住。イラスト、漫画、装幀、挿画、デザインの仕事をしています。和洋折衷の作画、デザインが得意です。ディズニーのぬいぐるみ衣装やバッグ等のデザイン画の経験も有。
Twitter:@Khaos_xx
https://www.behance.net/KHAOS6320
khaos@myad.jp

ヤマモト ミイ
mie yamamoto

東京在住。関東を中心にデジタル、アナログのイラスト展示、イベントで活動中。あなたの記憶に残る女の子を描きたいです。
https://www.instagram.com/miyama_mimi/
mieya_ma-mellow@yahoo.co.jp

YUME

POPな色使いとタッチで、かわいさ×強さの甘辛MIXテイストのガールズイラストを描いています。大切にしているのは、お気に入りのファッション雑誌をめくっている時のようなドキドキ・ワクワク・ときめき感。
https://yumeiroworks.wixsite.com/yume
yumeiroworks@gmail.com

Yoshiko.n

まるでメイクアップアーティストのように。美しさを引き出す・魅せるアート / ファッションデザイナーとして勤務後、グラフィックデザイナーに転向。現在は水彩を用いた手描きを中心に活動中。
https://www.instagram.com/445.n/
yoshiko.n.279@gmail.com

吉田 暁
Akira Yoshida

POPなタッチの人物他、和風美人を得意とし、書籍、ジャケット、パッケージ、ポスター、学習教材等のイラスト制作。Adobe Flashによる、明るく親しみやすいWebアニメーションも制作。
http://digi-akira.net/
cyl07607@nifty.ne.jp

吉村 奈穂子
Naoko Yoshimura

水彩らしい絵肌の中に、生命を感じる眼差しが現れてくるのが好きです。セツ・モードセミナー、パレットクラブ卒業。Sアトリエ在籍。2019年3月19日からタンバリンギャラリーにて二人展を予定しています。
atelier-nao.jimdo.com
ateliernao.naoko@gmail.com

吉本 源
hajime yoshimoto

012-013

専門学校卒業。女性、女の子をテーマに描いています。漫画でもアニメでもない、抽象的で具体的な表現をしてゆきたいです。音楽、ファッション、デザインも好きです。
よろしくお願いいたします。
http://www.geocities.jp/mmpqr
mmpqr@ybb.ne.jp

YONEKO
よねこ

026

多摩美術大学油画専攻卒。フラワーデザインを経てイラスト制作を開始。女性の嫌みのない色気、アンニュイな表情を描くのがすきで、鉛筆、ペン、色鉛筆でアナログで制作しております。
http://yoneko.strikingly.com/
yonekonekko@gmail.com

RiSA
リサ

124

1992年生まれ。栃木県出身・在住。現在はイベント参加やオリジナルグッズの販売を中心に活動中。"アメリカンレトロ×キュート"をテーマに、カラフルで愛らしい世界を日々発信しています。
http://risa229.tumblr.com/
itsmagical29@yahoo.co.jp

reism・i
リズム

009

アパレルデザイナー経て、イラストレーターとして活動開始。ファッション・美容関連でWEB・広告等でイラストを描かせていただいております。セツ・モードセミナー、上田安子服飾専門学校卒。東京都在住。
http://reismi.com
reismi09@gmail.com

RYUKO
リュウコ

153

フリーペーパーの編集や広告作成の経験を活かし、女性向けの美容・ファッションを中心に、書籍、雑誌、広告、ポスター、Webサイト、商品パッケージなどのイラストレーションを制作。
tico2mail21@yahoo.co.jp
tico2mail21@yahoo.co.jp

Reina
れいな

057

デジタル画。ビビットカラーを主に、絵本のような作風で制作しています。優しく懐かしいような雰囲気を出せるように気をつけながら、少女と動物を中心に描いています。

https://www.twitter.com/Reina_hanayume
reina.abbildung2@gmail.com

resopokko
レソポッコ

108-109

大阪府在住。透明水彩や水性ペンを用いてガールズイラストを中心に作品を制作しております。活動の場を広げたいのでよろしくおねがいします!

https://www.instagram.com/resopokko
resopokko@gmail.com

STAFF

カバーイラスト：ミヤモトヨシコ

編集協力：株式会社アルファ企画

Thanks：山川克雄（Book Town Traffic）

ART BOOK OF SELECTED ILLUSTRATION
Girls 2018 ガールズ2018

発行日：2018年11月28日
編集者：佐川ヤスコ
発行人：佐川ヤスコ

発　行：artbook事務局
　　　　〒107-0062 東京都港区南青山 2-15-5 FARO青山1階 飛べる株式会社
　　　　tel 03-6403-4090　fax 045-545-2801　HP artbook-jp.com
　　　　book@sagawayasuko.com
発　売：東方出版株式会社
　　　　〒543-0062 大阪府大阪市天王寺区逢阪2丁目3-2リンクハウス天王寺ビル 6F
　　　　tel 06-6779-9571　fax 06-6779-9573
印　刷：中央精版印刷株式会社

Publisher：
　　　artbook secretariat
　　　TOBEL Co.,Ltd. 1F FARO-Aoyama, 2-15-5,Minamiaoyama, Minato-ku,Tokyo,107-0062,Japan
　　　tel 03-6403-4090　fax 045-545-2801　HP artbook-jp.com
　　　book@sagawayasuko.com
Distributor：
　　　Toho Shuppan Inc.
　　　2-3-2,rinkuhausutennouzi Bld.,6F,Osaka,Tennoji-ku Osaka-shi,Osaka,543-0062,Japan
　　　tel 06-6779-9571　fax 06-6779-9573